東京名建築
魅力巡禮

甲斐實乃梨

MINORI
KAI

陳妍雯————譯

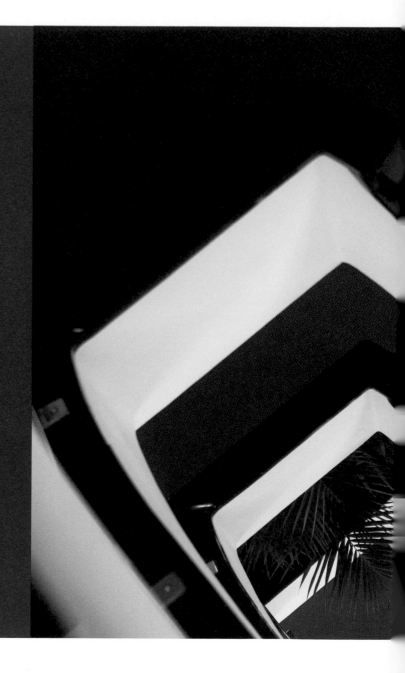

TOKYO
HISTORICAL
ARCHITECTURES
AND
CAFETERIAS

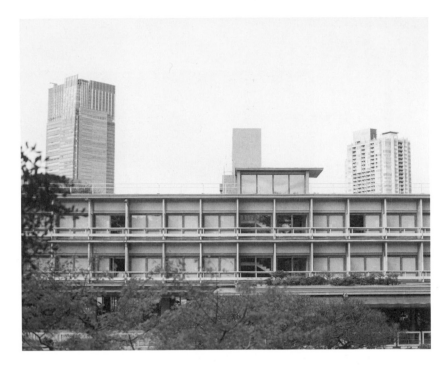

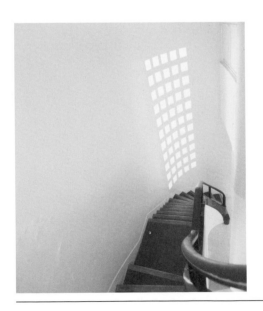

(Prologue)

前 言

在東京，尚留存著許多歷史悠久、外觀典雅麗緻的建築物。

平時因購物所造訪的建築、

不經意漫步而過的街道旁及巷弄間的建築等，

不論是從正面仰望，或從不同角度欣賞，其實都有許多可看性，

甚至隱藏著波瀾壯闊的背景故事，相當地別致有趣。

不過，建築畢竟是為了讓人們進行各式各樣活動的場所，

當嘗試置身於建築內部，緩慢悠然地度過一段時光，

便能感受到舒適的氛圍，以及時代的流轉。

自窗櫺流洩而入的美麗日光，從清晨到傍晚，不斷變換著風貌；

新潮燈具灑落而下的光線，在牆上繪成圖樣。

樓梯和扶手，展現著充滿生機的曲線，亦或凜然俐落的直線。

屋頂瓦片、磁磚、門扉、窗框、地板、壁紙、家具……等，

交織成建築物的每一個部分，都令人愛不釋手，

不由得讓人想邂逅更多，不同街道上各異其趣的建築。

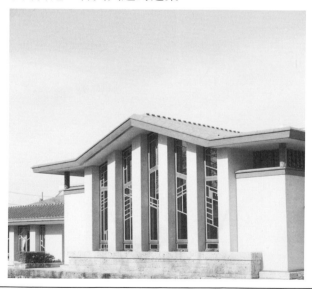

(Prologue)

因此，造訪、參觀東京的名建築，便成了我的興趣，

若其中附設有咖啡店或餐廳，我更是必定會前往。

在享用茶飲及餐點時，彷彿一下子與建築親近了起來。

——當置身於宛如小時候夢境中那棟城堡一般的建築之中——

像這樣的白日夢，似乎也變得真實。

佇足停留時，對於設計師的讚美、建築師的敬愛，逐漸地膨脹，

甚至會將建築物擬人化，在心中悄悄地與它們對話，

也讓建築物積攢著人們的思想，

會流露出人情味也是理所當然。

近年來，保存歷史悠久建築物的趨勢逐漸高漲，

然而，建築物就像「人」一樣，誰都無法保證恆久不變。

因此，我盡可能在「當下」，而非「將來」，

親自前往拜訪每一棟建築物，並在其中度過一段時光，

希望能將建築物的魅力，

傳達給尚未甚至無法體驗的讀者們。

請跟著這本書，

在欣賞名建築風情的同時，

品嘗著美味佳餚、茶飲，

盡情享受東京建築的散步樂趣吧！

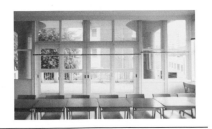

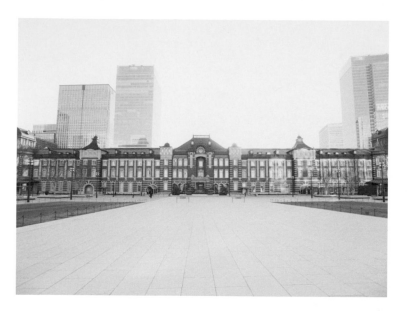

(Prologue)

目 錄

目　錄

Attention!
參觀名建築時的注意事項

● 由於開放的日期及時間可能會有變更，參觀名建築前，建議事先上官網
　確認最新消息。

● 餐點的價格、入館費等，基本上以含稅價表示。

● 本書刊載的內容，為2021年8月時的資訊。建築物可能經改裝、改建，
　各館所的資訊、價格也可能有所變更，敬請理解。

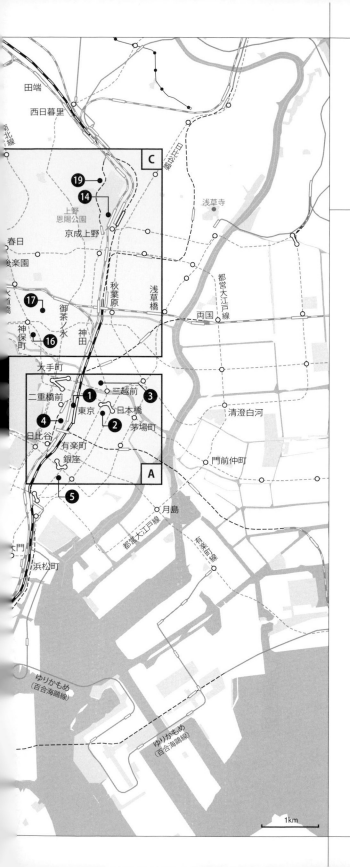

東京美味名建築
MAP

A〈丸之內・日本橋・銀座區域〉

❶ 東京車站大飯店（丸之內）
❷ 日本橋高島屋（日本橋）
❸ 日本橋三越本店（日本橋）
❹ KITTE〔舊東京中央郵局〕（丸之內）
❺ 獅子啤酒屋　銀座7丁目店（銀座）

B〈品川・澀谷・六本木區域〉

❻ 國際文化會館（六本木）
❼ 岡本太郎紀念館（表參道）
❽ 目黑區綜合廳舍
　　〔舊千代田生命總公司大樓〕（中目黑）
❾ 東京都庭園美術館（白金台）
❿ 原美術館（品川）
⓫ 新高輪格蘭王子大飯店（品川）
⓬ Museum 1999 Leau a la bouche（青山）
⓭ 名曲喫茶LION（澀谷）

C〈上野・皇居周邊區域〉

⓮ 東京文化會館（上野）
⓯ 赤坂王子古典宅邸（永田町）
⓰ 學士會館（神保町）
⓱ 山之上飯店（御茶之水）
⓲ 舊東京日法學院（飯田橋）
⓳ 國際兒童圖書館（上野）

D〈新宿・池袋・其他區域〉

⓴ 江戶東京建築園（小金井）
㉑ 自由學園 明日館（池袋）
㉒ 小笠原伯爵邸（河田町）
㉓ 立教大學（池袋）
㉔ PUK人偶劇場（新宿）
㉕ 舊白洲邸 武相莊（町田）

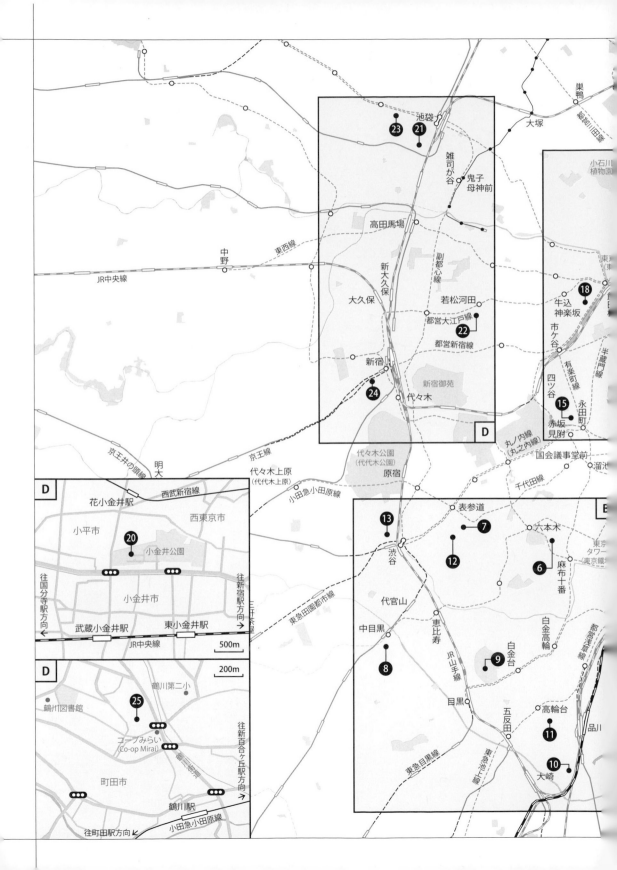

巣鴨

大塚

稲荷川用暗

小石川
植物園

池袋 **23** **21**

雑司が谷

鬼子
母神前

高田馬場

東西線

中野

JR中央線

新大久保

副都心線

牛込
神楽坂 **18**

大久保

若松河田

市ケ谷

有楽町線

半蔵門線

都営大江戸線 **22**

都営新宿線

四ツ谷

新宿 **24**

新宿御苑

代々木

永田町
赤坂
見附 **15**

京王井の頭線

明大

京王線

代々木上原
(代代木上原)

小田急小田原線

代々木公園
(代代木公園)

原宿

丸ノ内線
(丸之内線)

国会議事堂前

千代田線

溜池

D

D

花小金井駅

西武新宿線

西東京市

小平市

20

小金井公園

往
国
分
寺
駅
方
向
←

小金井市

往
新
宿
駅
方
向
→

武蔵小金井駅

東小金井駅

JR中央線

500m

13

渋谷

表参道 **7**

六本木

東京
タワー
(東京鐵塔)

12

麻布
十番 **6**

代官山

白金高輪

D

200m

鶴川第二小

25

鶴川図書館

コープみらい
(Co-op Mirai)

往
新
百
合
ヶ
丘
駅
方
向

中目黒 **8**

恵比寿

JR山手線

白金台 **9**

都営浅草線

目黒

町田市

高輪台 **11**

品川

鶴川駅

小田急小田原線

東急目黒線

東急池上線

五反田

10

大崎

往町田駅方向 ←

刻劃大正、昭和美學 的 繁華街景

從繁華的銀座中央大道踏入店內一步,便會
被這個由摩登時尚的牆壁、地板、梁柱包覆
的壯麗空間所震懾。

A

№ 1
東京車站大飯店
The Tokyo Station Hotel

＜丸之內＞
東京都千代田區丸之內 1-9-1

(№ 1)

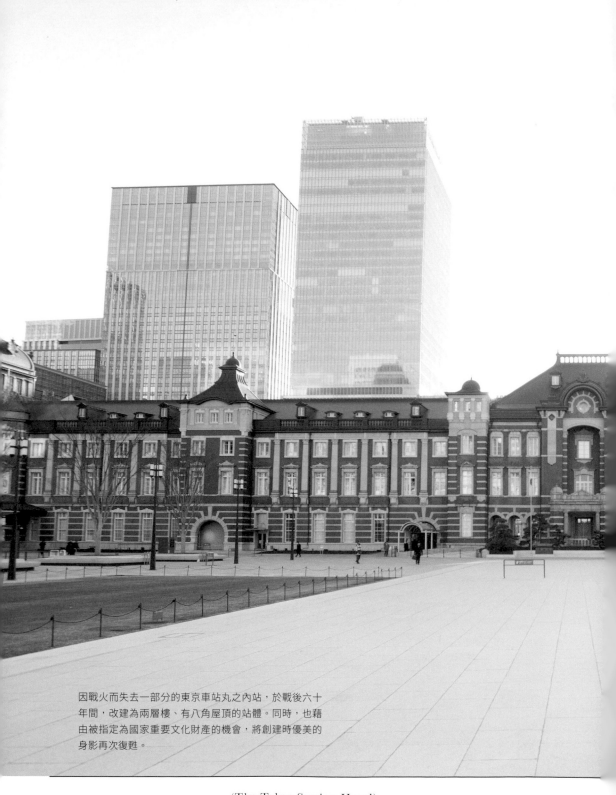

因戰火而失去一部分的東京車站丸之內站，於戰後六十年間，改建為兩層樓、有八角屋頂的站體。同時，也藉由被指定為國家重要文化財產的機會，將創建時優美的身影再次復甦。

(The Tokyo Station Hotel)

東京車站除了是交通樞紐，同時也具有飯店及美術館等多重機能。設計者是日本近代建築之父——辰野金吾。而日本唯一設立於國家指定重要文化財之建築內部的飯店「東京車站大飯店」，誕生於東京車站開始營運的隔年，大正4年。無愧於身為日本門面的東京車站，這棟歐式風格的飯店，以最先進的設備接待來自國內外的賓客，也受到川端康成等眾多文豪的喜愛。飯店為配合丸之內車站的保存及復原工程，曾一度歇業，並於平成24年重新開張。車站內典雅的圓球形屋頂再次復甦，客房也更加優雅舒適。辦理入住手續時，可以收到一本刊載了建築要點的「館內參觀手冊」，可俯瞰車站建築內部的客房及飯店設施，是建築迷、鐵道迷、歷史迷、文學迷、旅行迷等憧憬憬般的存在。

擁有百年歷史的可住宿型文化遺產

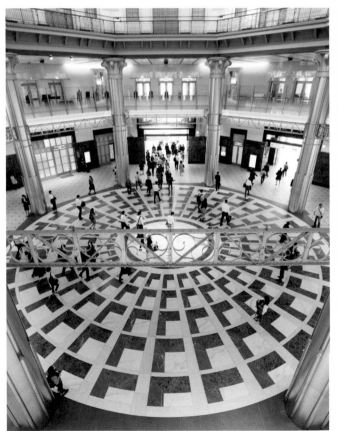

（P17）一、二樓還留存著創建時的磚瓦，三樓修復的部分則是使用新的紅磚瓦裝飾。（右）住客辦理入住手續時，會收到的飯店館內導覽手冊。（左）圓頂的地板。設計意象來自於，戰後的站體修復工程，所打造的杜拉鋁及鐵製天花板。

1.貼紙
2.稿紙風便條紙
3.紀念原子筆

相關紀念商品

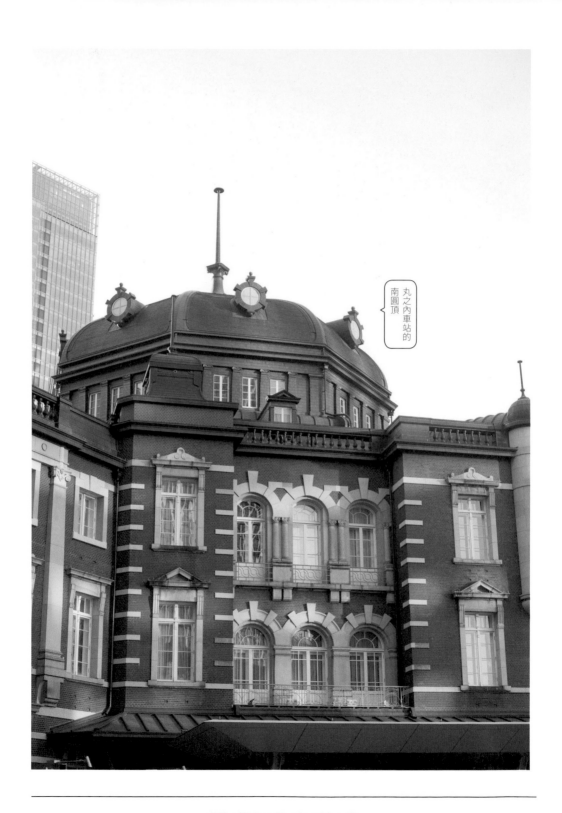

丸之內車站的南圓頂

(The Tokyo Station Hotel)

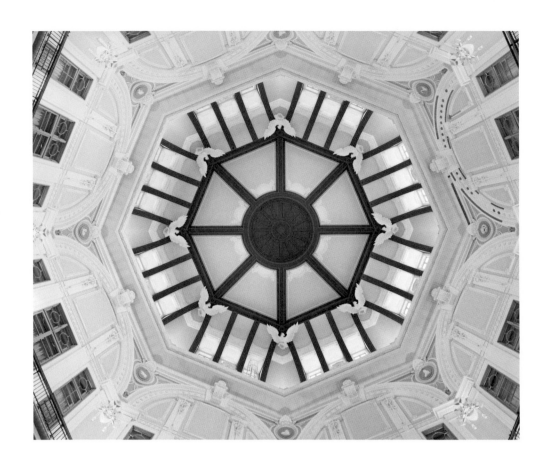

將「虎屋」的滋味，以紅磚瓦包圍

（右）將創建時所留存的紅磚瓦裸露出來。上頭殘留的戰火痕跡，述說著一段苦澀的歷史。另有仿造電車和候車室長椅所設計的座位。（左）店內設計者為內藤廣。東京車站丸之內站體的圓頂畫十分亮眼。

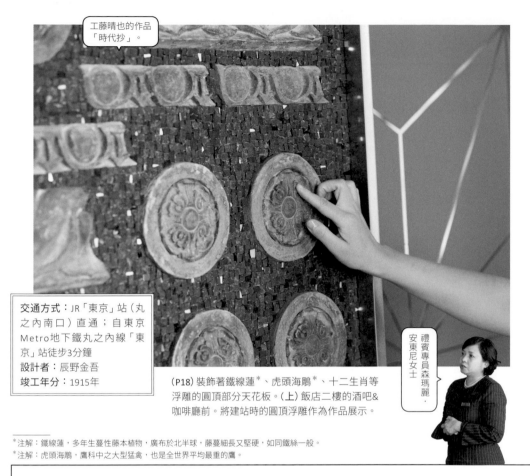

工藤晴也的作品「時代抄」。

交通方式：JR「東京」站（丸之內南口）直通；自東京Metro地下鐵丸之內線「東京」站徒步3分鐘
設計者：辰野金吾
竣工年分：1915年

（P18）裝飾著鐵線蓮*、虎頭海鵰*、十二生肖等浮雕的圓頂部分天花板。（上）飯店二樓的酒吧＆咖啡廳前。將建站時的圓頂浮雕作為作品展示。

禮賓專員森瑪麗·安東尼女士

*注解：鐵線蓮，多年生蔓性藤本植物，廣布於北半球，藤蔓細長又堅硬，如同鐵絲一般。
*注解：虎頭海鵰，鷹科中之大型猛禽，也是全世界平均最重的鷹。

限定包裝

小型羊羹「夜梅」
（5條入 1,620日圓）

虎屋 東京店

📍 南圓頂二樓迴廊
☎ 03-5220-2345
⚙ 〔疫情期間〕10:00～20:00
　（19:30 L.O.）
🏠 無公休日

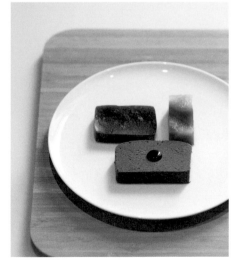

一次就能夠品嘗到「虎屋」、「虎屋巴黎店」、「TORAYA CAFÉ」三個品牌的「TOKYO PLATE」（1,430日圓）。紅磚色的紙袋是店鋪限定款。

(The Tokyo Station Hotel)

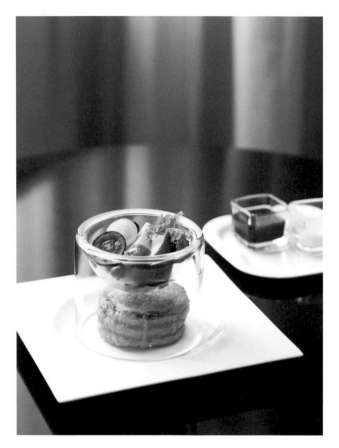

東京交通樞紐站內 惬意優雅的寬廣空間

大堂茶廊

將布里歐麵團浸泡在混合了雞蛋、鮮奶油、香草等材料的液體中整整一天，再放入烤箱烘烤的「法式吐司套餐」，附飲料（3,500日圓，服務費另計）（口味定期更換）。請搭配飯店自製的楓糖奶油享用。

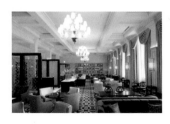

☎ 03-5220-1260
✿〔疫情期間〕08:00-20:00
（L.O. 19:30）
㊡ 無公休日

飯店的大廳，是當初丸之內車站啟用時，讓乘客等待列車用的候車室。之後改成不開放給一般乘客使用的站務設施。平成24年，飯店重新開張時，重新改造為優雅的英國式歐風古典廳。挑高的天花板及垂直長方形的窗戶，將百年前的光景傳承下來。除了住宿之外，平時任何人都能進入消費，很適合與朋友聚餐、開會。早餐、午餐、咖啡、晚餐，於不同時段，都能在東京中心享受悠閒流淌的時光。

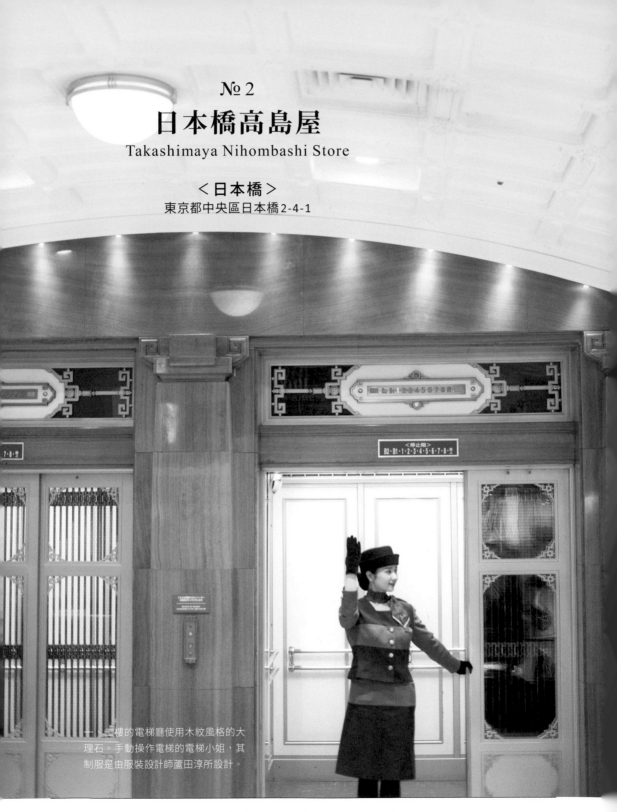

日本橋高島屋
Takashimaya Nihombashi Store

＜日本橋＞
東京都中央區日本橋2-4-1

一、二樓的電梯廳使用木紋風格的大
理石。手動操作電梯的電梯小姐，其
制服是由服裝設計師蘆田淳所設計。

(Takashimaya Nihombashi Store)

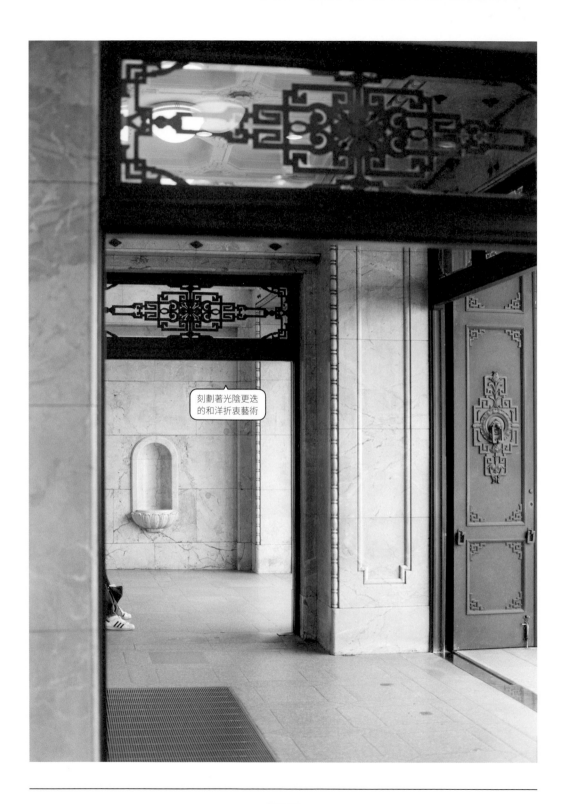

江戶末期創業於京都的高島屋。昭和8年，於東京的日本橋開設日本第一家冷暖氣兼備的百貨店，當時租借了日本生命保險公司所建造的「日本生命館」。

在設計圖競賽中獲勝的是建築師高橋貞太郎，他以「東洋風情基調的現代建築」為設計概念，將西歐的復古樣式，奢華地運用於日本建築設計中。而電梯小姐手動操作的六台電梯，則是將當時建造的梯廂重新整修後使用。

在戰後起飛的經濟高度成長期，建築大師村野藤吾承襲高橋的建築形式，利用近代建築的手法不斷增建又改建，才造就出今日的模樣。調和兩位大師的設計，被評為「增改建築的名作」。平成21年，成為國家指定重要文化財之第一座百貨公司建築。

古色古香的百貨公司現身於此

由禮賓專員導覽

（P22）正門口的欄間*及鐵門，為和洋折衷的設計。後方尚留有拱門形的飲水台遺跡。（上）每月第二個星期五11點及15點，會舉辦由禮賓專員導覽的重要文化財觀摩之旅（預約制）。（左）面對中央大道的正門口。（下）日本橋店限定的建築圖樣紙袋。由橋本シャーン*（Shahn Hashimoto）繪製。

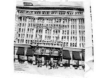

＊注解：欄間，天花板與門間的裝飾。
＊注解：橋本シャーン，插畫家，以旅行速寫與都市女性繪畫聞名，二〇一九年過世，享年76歲。

(Takashimaya Nihombashi Store)

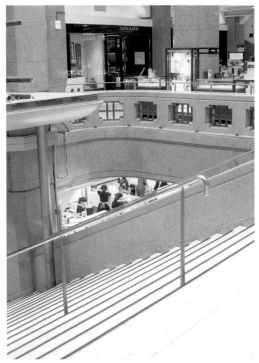

創業超過一百八十年

（左上）自挑高大廳延續到地下層的樓梯。打造出從地下到二樓，共三層樓高的寬闊空間。（右下）大理石牆面。螺旋狀的物體，是巨大的菊石化石。（左下）戰爭時，吊燈因金屬回收令而被徵收，現在的吊燈是村野藤吾的設計。（P25）連接一樓與二樓的挑高大廳。天花板是以灰泥雕刻而成的格天井＊。

＊注解：格天井，日本傳統建築的一種，誕生於平安時代，在屋梁之下用木材組成格狀，將屋梁隱藏起來，同時降低天花板的高度，給人以平穩之感。

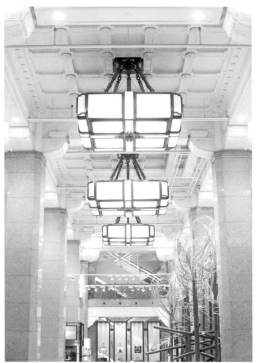

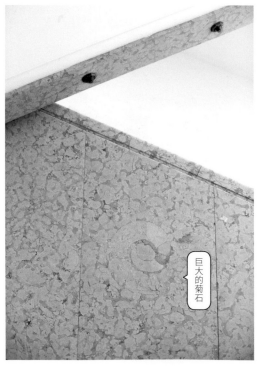

巨大的菊石

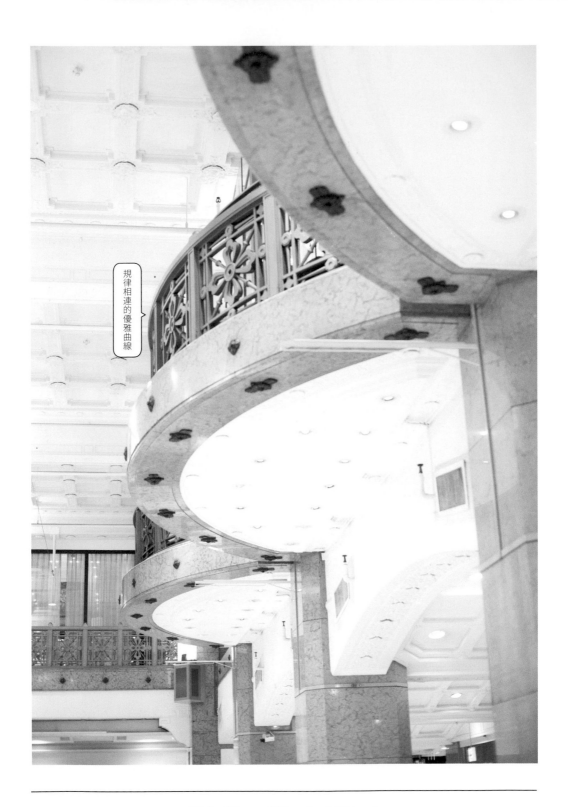

規律相連的優雅曲線

(Takashimaya Nihombashi Store)

（右）增建部分，出自近代建築大師村野藤吾之手。陽台有雕刻家笠置季男的蛇雕塑品。（右下）禮賓專員導覽的重要文化財產觀摩之旅。「昭和20年代，屋頂上還豢養過一頭叫高子的大象呢！」（下）門的對面是頂樓，有一座由陶藝家小森忍設計的噴水池。

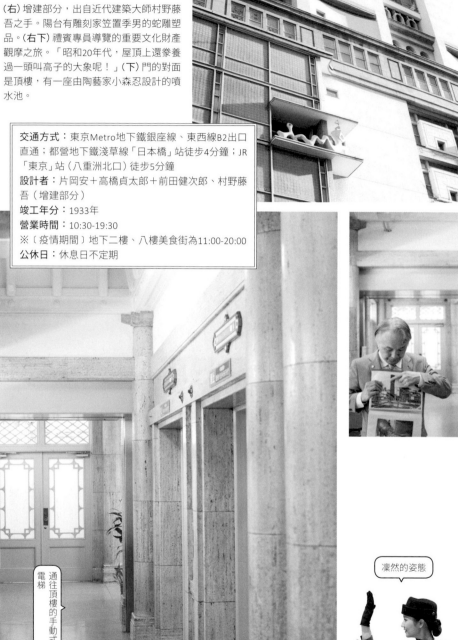

交通方式：東京Metro地下鐵銀座線、東西線B2出口直通；都營地下鐵淺草線「日本橋」站徒步4分鐘；JR「東京」站（八重洲北口）徒步5分鐘
設計者：片岡安＋高橋貞太郎＋前田健次郎、村野藤吾（增建部分）
竣工年分：1933年
營業時間：10:30-19:30
※〔疫情期間〕地下二樓、八樓美食街為11:00-20:00
公休日：休息日不定期

電梯 通往頂樓的手動式

凜然的姿態

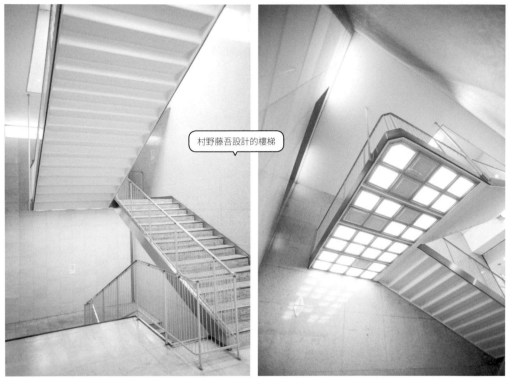

村野藤吾設計的樓梯

由村野藤吾設計的建築北側空中樓梯。樓梯平台下方的照明設計、沒有連接點的扶手等，在建築迷間廣受好評。

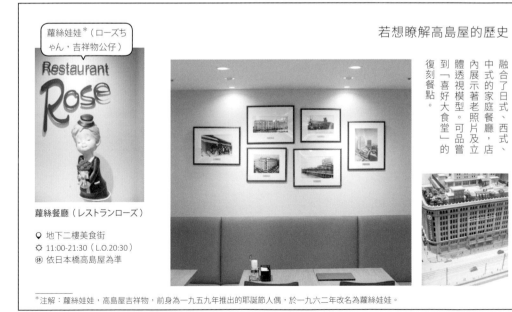

蘿絲娃娃*（ローズちゃん，吉祥物公仔）

蘿絲餐廳（レストランローズ）

◎ 地下二樓美食街
✿ 11:00-21:30（L.O.20:30）
㉕ 依日本橋高島屋為準

若想瞭解高島屋的歷史

融合了日式、西式、中式的家庭餐廳，店內展示著老照片及立體透視模型。可品嘗到「喜好大食堂」的復刻餐點。

*注解：蘿絲娃娃，高島屋吉祥物，前身為一九五九年推出的耶誕節人偶，於一九六二年改名為蘿絲娃娃。

(Takashimaya Nihombashi Store)

輕鬆享受名門飯店的滋味

《帝國飯店東京》特別食堂

包含湯品、主菜、甜點，以套餐形式提供的奢華「兒童餐」，番茄醬炒飯旁的裝飾花朵十分可愛。

☎ 03-3211-4111（總機）
✿〔疫情期間〕11:00-20:00
㉻ 依日本橋高島屋為準

這裡是能一次品嘗到「帝國飯店東京」的法國料理、「大和屋 三玄」的日本料理、「五代目 野田岩」鰻魚料理的「特別食堂」。高格調的裝潢中，座位及氛圍都相當寬敞舒適，可以在此享用名店的滋味。食堂原位於新館，為了因應新工程開工，移動到本館的八樓。以前本館的地下樓層也有大食堂，為了與其做出區別，便加上了「特別」兩字。帝國飯店東京的「兒童餐」，使用與大人一樣的銀餐具和餐盤，任何年齡都可以點餐，是默默擁有超高人氣的餐點。

「GIVERNY吉維尼」（大：5400日圓、小：2484日圓）（期間限定）

AUDREY
☎ 03-3231-7881
㉻ 依日本橋高島屋為準

像花束一樣

「GLACIA草莓花束（牛奶）」（8支入）1,080日圓）

伴手禮這裡買

燒菓子、生菓子、冰淇淋等，一應俱全的草莓甜點店。擺滿了會讓收禮者開心、外表華麗的甜點。此包裝設計為插畫設計師渡邊良重。

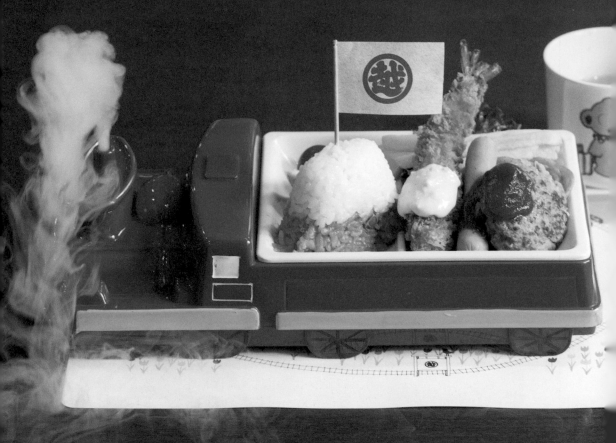

三越百貨有「兒童午餐」創始店
之稱。這份元祖滋味，可在新館
五樓「Landmark」品嚐到。

No 3

日本橋三越本店
Nihombashi Mitsukoshi Main Store

<日本橋>
東京都中央區室町 1-4-1

(Nihombashi Mitsukoshi Main Store)

號稱「蘇伊士運河以東最大建築」，以鋼筋水泥打造而成，文藝復興風的「三越百貨」，於大正3年誕生於日本橋。館內設有日本第一座電梯、手扶梯、消防設備、暖氣換氣機台等，在當時是最新穎的設備。後來雖在關東大地震時失去了一部分建物，不過經過多次增修、改建後，於昭和10年，在店內各處呈現出裝飾藝術風格，形成今日的模樣。挑空到五樓的中央大廳，聳立著一座天女像；設置於二樓露臺的管風琴，經常進行現場演奏。內部裝潢所使用的大理石，其中藏有菊石化石，找到它的孩子們總會特別興奮。引人注目的地方相當多，如玄關的獅子像、壯觀的三越劇場等，另外，也會舉辦一天一組的歷史導覽之旅。

絢爛華麗的天女守護的，日本第一家百貨公司

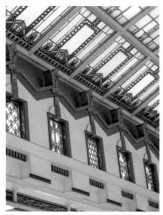

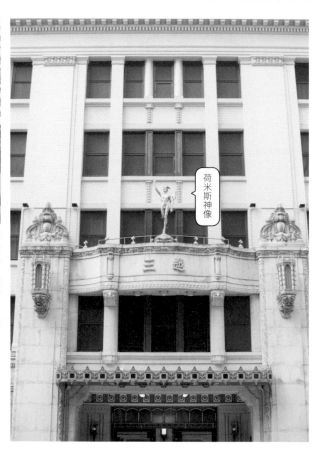

荷米斯神像

（右）由本館及新館兩館構成的日本橋三越本店。格調高雅的本館正面玄關。（左）鋪滿法國產紅斑大理石與義大利產蛋黃色大理石的中央大廳，上方的採光天井。（P31）聳立於中央大廳的木製雕刻作品天女像，是日本近代天才雕刻家佐藤玄玄的作品。

誕生於大正年間的獅子像

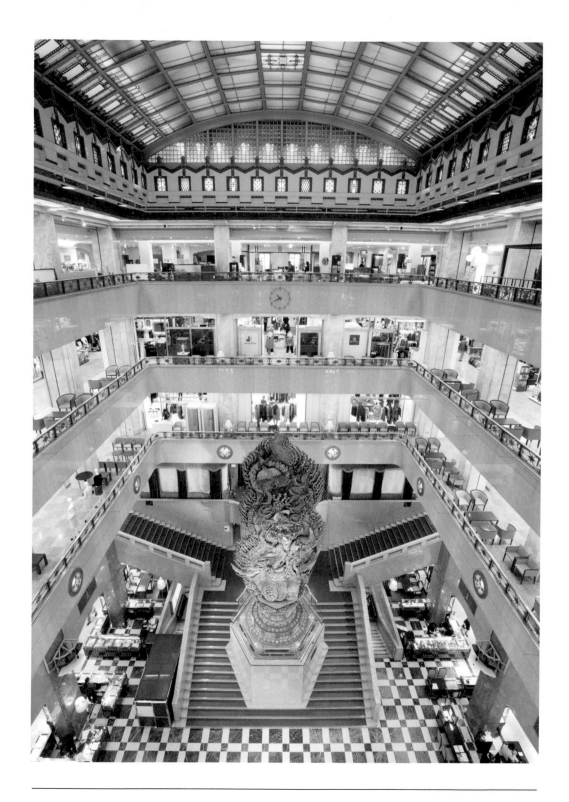

(Nihombashi Mitsukoshi Main Store)

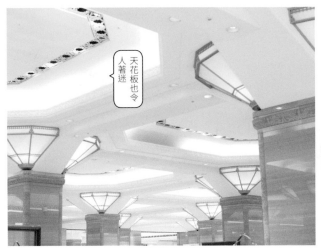

（右上）昭和5年購入的管風琴，直至今日，現場演奏的音色仍響徹館內。
（左上）一樓的賣場。柱子和天花板間有優美的間接照明。（右下）在中央大廳放置桌椅，打造放鬆休憩的空間。（左中央）挑空二層樓的三越劇場。由大理石、木雕、石膏及花窗玻璃等，多彩的紋樣點綴著會場。

天花板也令人著迷

交通方式：東京Metro地下鐵銀座線、半藏門線「三越前」站徒步1分鐘；東京Metro地下鐵東西線、都營地下鐵淺草線「日本橋」站徒步5分鐘；JR「東京」站（日本橋口）徒步10分鐘；JR「新日本橋」站徒步7分鐘
設計者：橫河工務所
竣工年：1914年、1935年
營業時間：10:00-19:00
※新館九樓、十樓美食街為11:00-22:00
公休日：1月1日（不定休）

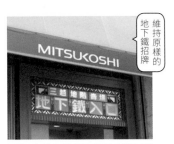

維持原樣的地下鐵招牌

昭和7年啟用的地下鐵銀座線三越前站，這是日本唯一冠上百貨公司名稱的車站。

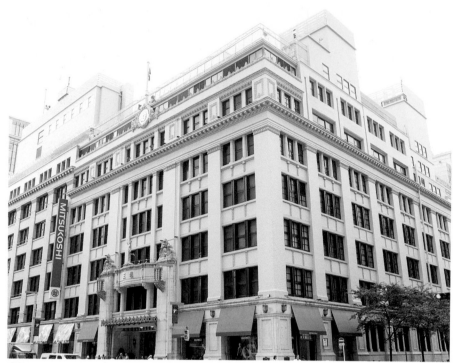

雖然經歷了增修、改建，卻從未破壞其結構本身。這棟堅固的建築，在關東大地震時也逃過了倒塌的命運。

據傳為「兒童午餐」創始店的三越百貨

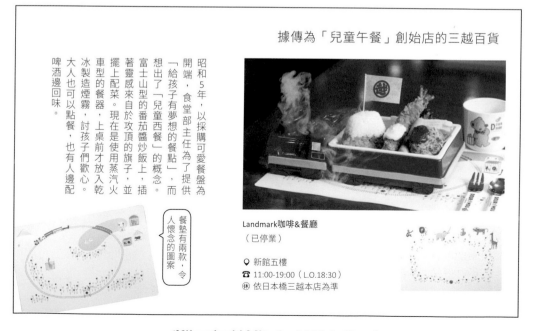

Landmark咖啡&餐廳
（已停業）

📍 新館五樓
☎ 11:00-19:00（L.O.18:30）
休 依日本橋三越本店為準

昭和5年，以採購可愛餐盤為開端，食堂部主任為了提供「給孩子有夢想的餐點」，而想出了「兒童西餐」的概念。富士山型的番茄醬炒飯上，插著靈感來自於攻頂的旗子，並擺上配菜。現在是使用蒸汽火車型的餐器，上桌前才放入乾冰製造煙霧，討孩子們歡心。大人也可以點餐，也有人邊配啤酒邊回味。

餐墊有兩款，令人懷念的圖案。

Art Deco 裝飾藝術風格中，品味閃耀的雪白甜美寶石

《東京會館》 特別食堂 日本橋

奠定了日本西洋甜點基礎的東京會館初代甜點廚師長，於昭和25年左右推出了「栗子香緹」。僅使用耀眼的金色栗子及純白的鮮奶油製作，是一道外表美麗的傳統蒙布朗。高雅的口感，令人盡享口福。

☎ 03-3274-8495（總機）
✿ 11:00-19:00
（餐點L.O.18:00、飲料L.O.18:30）
㉛ 依日本橋三越本店為準

本館七樓「特別食堂 日本橋」的Art Deco裝飾藝術風格，與連接地下鐵三越前站到日本橋三越本店間的聯絡通道一樣，均出自法國室內裝飾家盧內‧保（René Prou）之手。綠色的大理石柱、水晶吊燈，甚至是牆面的抽風口，各個細節都十分講究。經過多次改裝，終於在昭和39年完成現在的模樣。這裡曾經也作為相親等特別場合的場所，由「東京會館」負責營運。菜色有法式料理、日本料理、壽司、甜點等，相當豐富，可與親朋好友一同品嘗喜愛的料理。

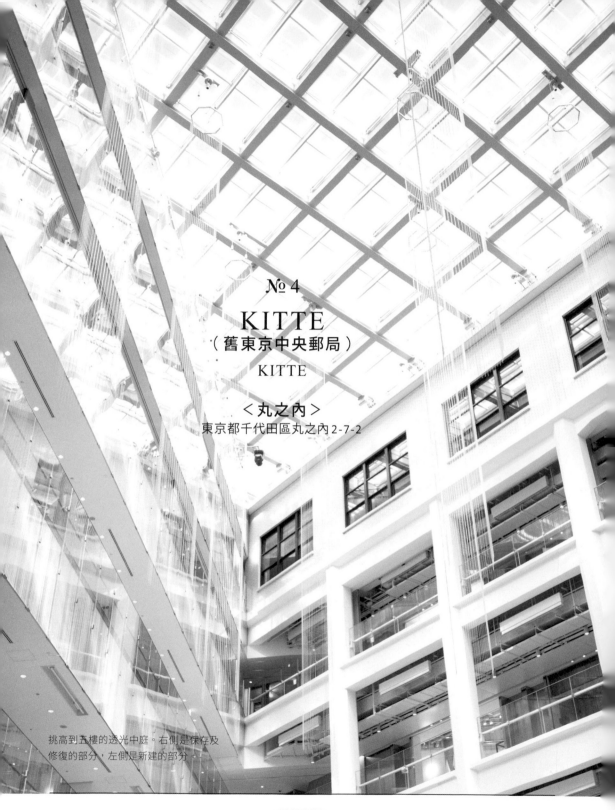

№ 4

KITTE
（舊東京中央郵局）

KITTE

＜丸之內＞
東京都千代田區丸之內 2-7-2

挑高到五樓的透光中庭。右側是保存及
修復的部分，左側是新建的部分。

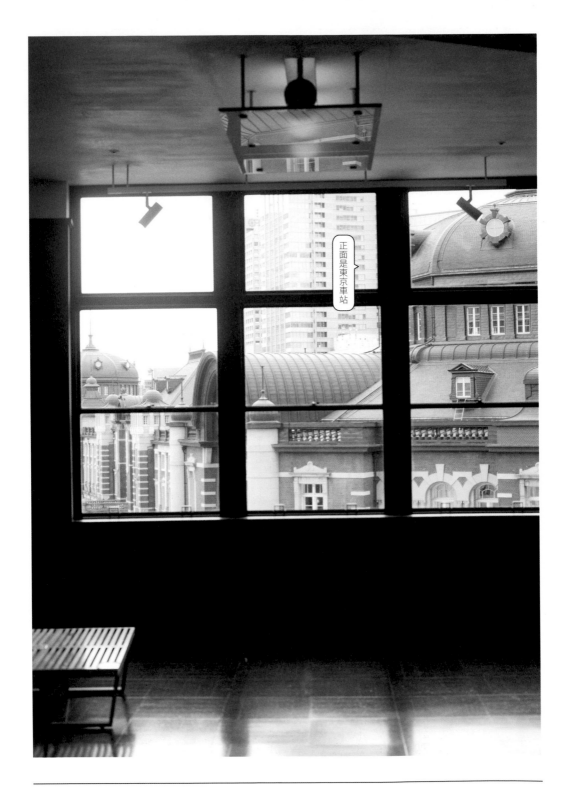

以前行駛於東京車站間的運送用列車

新的部分

舊的部分

（P36）四樓的舊東京中央郵局局長室。眼前是東京車站丸之內站體。（右上）局長室的一部分使用了當時的建材，重現往昔的模樣。窗框也為了呈現懷舊的氛圍，特意漆出斑駁感。（右下）外牆的磁磚，有的部分重複利用了以前的磁磚，有的部分是後來還原重現。（左）舊局長室展示了多張過往的照片。

昭和初期的摩登建築與高層大廈的融合

建於東京車站前的舊東京中央郵局腹地內，高三十八層樓的高層大廈「JP塔」，設計者為建築師赫爾穆特・揚（Helmut Jahn）。

位於低樓層的「KITTE」，則是日本郵政規畫的商業設施。由曾任遞信省[*]技師的吉田鐵郎設計，將昭和6年竣工的舊東京中央郵局廳舍，盡可能地保留並重建。而保存的廳舍及新建部分，以挑空至五樓的採光中庭連接，擔任其內裝設計的，則是建築師隈研吾。各樓層皆有不同主題，一樓為櫻花、二樓為磚瓦、三樓為織品，展現不同風情。除了店舖之外，留有往昔形式的舊東京中央郵局，以及學術文化綜合博物館「INTERMEDIATHEQUE」等，其他設施也相當豐富。可以俯瞰東京車站丸之內站體的頂樓庭園，是林立的大廈群中，一塊供人休憩的綠洲。

[*]注解：遞信省，日本曾設置過的中央行政機關，管轄交通、通信、電力等事務，現今之總務省、日本郵政（JP）及日本電信電話（NTT）的共同前身。

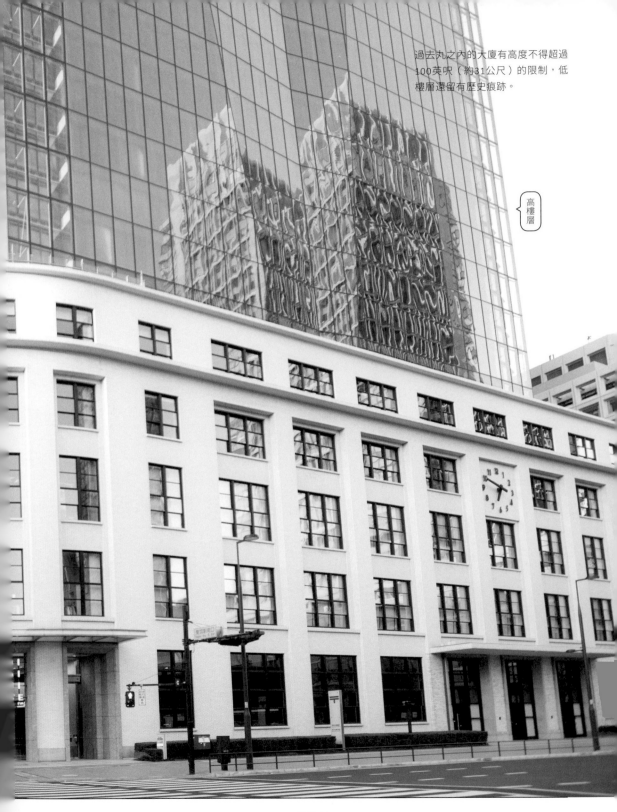

過去丸之內的大廈有高度不得超過
100英呎（約31公尺）的限制，低
樓層還留有歷史痕跡。

高樓層

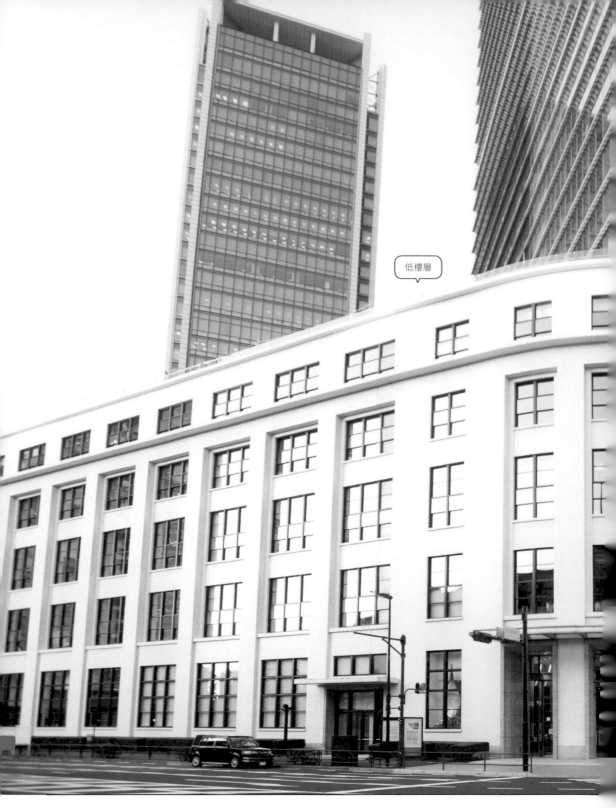

（KITTE）

交通方式：JR「東京站」徒步1分鐘；東京
Metro地下鐵丸之內線「東京站」地下直通；
東京Metro地下鐵千代田線「二重橋前站」
徒步2分鐘；JR、東京Metro地下鐵有樂町線
「有樂町站」徒步6分鐘
設計者：吉田鐵郎（舊局舍）、三菱地所設
計（改建）＋隈研吾（改建時商業內裝設計）
竣工年：1931年、2012年

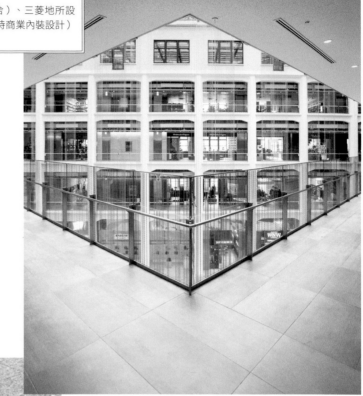

刻劃長年光陰

（右）並列的店舖，彷彿包圍
著從玻璃天井流洩自然光
的中庭。（左上）外牆的大時
鐘，高度幾乎與東京車站的
大鐘相同。（左中）採光中庭
的地板通風口，是曾有八角
柱的印記。（左下）地板顯露
柱子的痕跡，隨處都能令人
感受到新舊對比的設計。

東
京
中
央
郵
局
有
販
售
迷
你
郵
筒
等
商
品

藏在矮樹叢的KITTE前郵筒。郵局內可蓋
設計成建築物的風景印章。

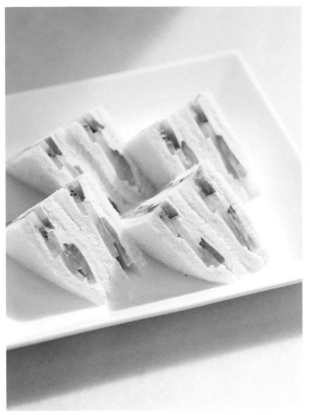

在葡萄棚般的裝飾之下，
享用鮮嫩多汁的水果

日本橋 千疋屋總本店 Fruit Parlor

將草莓、奇異果、木瓜、鳳梨
夾進帶有些許鹽味的吐司，製
成「水果三明治」（內用價，
1,485日圓）。為了引誘出水
果原本的自然甜味，鮮奶油刻
意降低了甜度。可外帶。

☎ 03-3217-2018
✿〔疫情期間〕11:00-20:00
㉽ 不定休

擁有時裝及生活雜貨等多家店舖進駐的
商業設施「KITTE」，在參觀完建築物
或購物後，可以到咖啡廳及餐廳用餐或
享用飲品。一樓的「日本橋 千疋屋總
本店 Fruit Parlor」，是從江戶時代傳承
至今、有一百八十多年歷史的老牌水果
店所設的咖啡廳。除了滿是水果的聖代
及蛋糕之外，另外還有以水果入菜的咖
哩、義大利麵等輕食也一應俱全。可品
嘗到當季水果的下午茶套餐及水果三明
治也很有人氣。

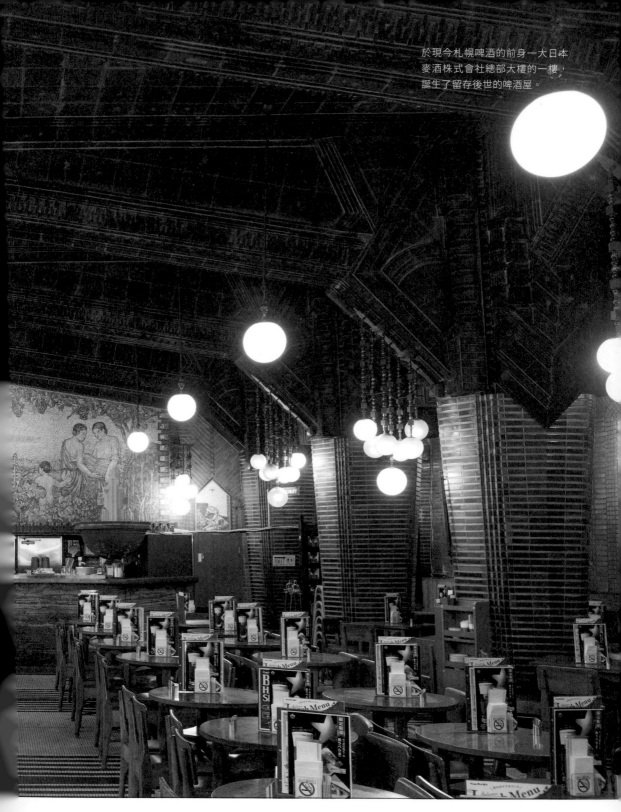

於現今札幌啤酒的前身—大日本
麥酒株式會社總部大樓的一樓，
誕生了留存後世的啤酒屋。

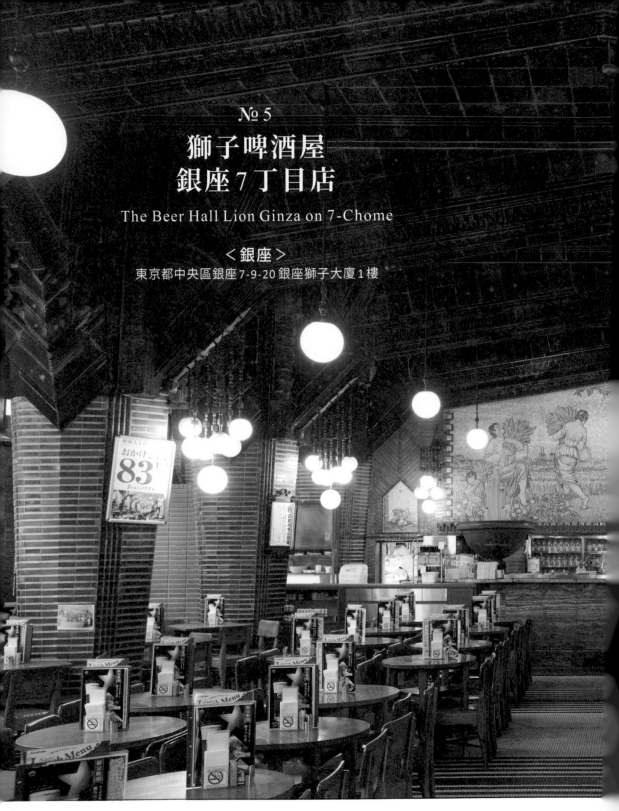

№ 5

獅子啤酒屋
銀座 7 丁目店

The Beer Hall Lion Ginza on 7-Chome

＜銀座＞
東京都中央區銀座 7-9-20 銀座獅子大廈 1 樓

(The Beer Hall Lion Ginza on 7-Chome)

以豐饒與收穫為概念的啤酒屋

從繁華的銀座中央大道踏入店內一步，便會被這個由摩登時尚的牆壁、地板、梁柱包覆的壯麗空間所震懾。

設計者是經手新橋演舞場＊的知名建築家菅原榮藏。店內隨處可見符合啤酒屋的形象，帶有豐饒及收穫意境的設計，球形的照明燈具，白色象徵啤酒泡沫、彩色則象徵葡萄等。綠色柱子象徵大麥的麥穗，茶色牆面則象徵大地。面對吧台的大壁畫，描繪身穿希臘風服飾，正在收割大麥的婦人，約使用了二百五十種不同顏色的玻璃磚，據說耗費了三年才完成。昭和9年開業時，是男性專屬的社交場所；在戰後不久，女性也開始飲用啤酒，如今也能聽見女性的談笑聲。微暗的照明，讓人在白天也能放鬆心情品酒，這也是舊時傳承的傳統。

＊注解：新橋演舞場，一九二五年開業，旨在推廣傳統的藝伎表演藝術，一九四五年因東京大空襲燒毀後，於一九四八年重建。

昭和9年開業時的照片

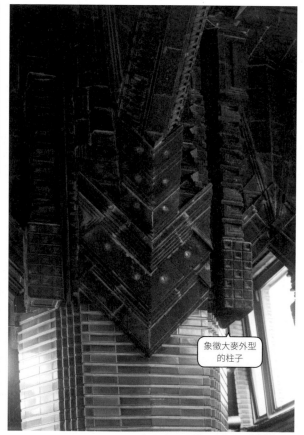
象徵大麥外型的柱子

（右）綠色的磁磚及延伸至天花板的箭頭造形的裝飾粗柱，象徵著大麥。（左下）德國士兵慶祝戰勝的「靴子酒杯」特大版。也販售伴手禮用的杯子。（P45）紅磚牆象徵的是孕育豐饒穗實的大地。其中蘊藏著戰後被美軍接收、成為進駐軍專用啤酒屋的歷史。

（The Beer Hall Lion Ginza on 7-Chome）

45

耗費約三年完成的大壁畫。吧台使用的是德國的大理石。

交通方式：東京Metro地下鐵銀座線、日比谷線、丸之內線「銀座站」徒步3分鐘；JR「有樂町站」徒步7分鐘；JR「新橋站」徒步7分鐘
設計者：菅原榮藏
竣工年：1934年

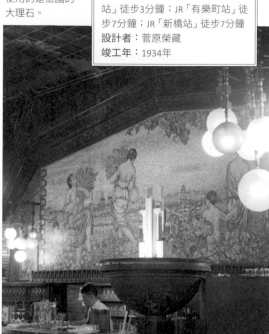

送禮用的杯子，有兩種尺寸

（左上）大樓六樓，是自昭和9年便維持一貫風貌的大宴會場。（左下）一至六樓進駐了各種可品嘗札幌啤酒的店家。（下）啤酒屋的座位緊密擁擠，也是傳統之一。同伴們可以近距離享受酒宴。

磁磚地板

包含一樓的啤酒屋，
整棟大樓皆可享用
啤酒及料理

獅子啤酒屋 銀座 7 丁目店

搭配「獅子廚房炸雞塊（四塊）」
（1,078日圓）的，是昭和52年誕
生以來，以麥子的韻味及爽口的後
韻而長年熱賣的「札幌黑標生啤
酒」金邊酒杯（671日圓）。喝再
多都不會膩，十分對味。

☎ 03-3571-2590
✿〔疫情期間〕
　星期一～五｜11:30-15:00
　星期六、日、國定假日｜
　11:30-18:00
※ 平日有午餐菜單
　（11:30-14:00）
㊡ 無公休

這棟大樓原為大日本麥酒株式會社的總
部。一樓及六樓保留著昭和初期的風
貌。二至五樓可以分別品嘗各種不同的
料理。五樓的「獅子音樂啤酒廣場」，
可以一邊聆聽德國啤酒音樂、歌劇、那
不勒斯民謠（Canzone）、日本歌謠等以
古典音樂為主的歌曲，一邊享受用餐時
光。一樓的啤酒屋有「每日精選午餐」、
「沙朗牛排午間套餐」、「啤酒屋精燉午
間套餐」等，多種平日限定的午餐，女
生一個人也可以輕鬆自在地飲用啤酒。

(The Beer Hall Lion Ginza on 7-Chome)

日本
知名建築師介紹

讓個性豐富的建築物，
誕生於這個世界的，
究竟是什麼樣的人物呢？
接下來將介紹經常出現於本書中
的三位知名建築師。

村野藤吾
Togo
Murano

前川國男
Kunio
Maekawa

坂倉準三
Junzo
Sakakura

村野藤吾
1891-1984

生於佐賀縣，成長於福岡縣北九州市。一九一八年畢業於早稻田大學理工學部（建築學系）後，進入渡邊節的建築事務所。一九二九年自立門戶，於大阪成立村野建築事務所。從古典樣式到現代主義、日式和風，擅長融入各種風格到建築中的獨特設計，因而催生出三百件以上的建築作品。包含日本橋高島屋的「增建」在內，有三件作品被指定為國家重要文化財。

《本書刊載》
· 日本橋高島屋「增建」（P21）
· 目黑區綜合廳舍（P65）
· 新高輪格蘭王子大飯店（P85）

前川國男
1905-1986

出生於新潟縣，成長於東京。一九二八年畢業於東京帝國大學工學部建築學系後，遠赴巴黎，在勒·柯比意的法國工作室學習。一九三〇年回國，進入安東尼·雷蒙（Antonin Raymond）建築設計事務所。一九三五年自立門戶，成立前川國男建築設計事務所。身為日本現代主義建築的先驅，他留下了許多以公共建築為主的作品。

《本書刊載》
· 國際文化會館（P50）
· 東京文化會館（P108）
· 江戶東京建築園 前川國男宅邸（P158）

坂倉準三
1901-1969

出生於岐阜縣羽鳥郡的釀酒廠，自東京帝國大學文學部美學美術史學系畢業後，一九二九年遠赴法國。一九三一年於勒·柯比意（Le Corbusier）在巴黎的工作室任職至一九三六年回國，隔年再度為擔任巴黎萬國博覽會日本館之設計監製一職而赴法。一九四〇年成立坂倉建築事務所。作品不僅限於大型建築，還橫跨住宅到家具等各大範疇，經手的作品約三百件。

《本書刊載》
· 國際文化會館（P50）
· 岡本太郎紀念館（P58）
· 舊東京日法學院（P141）

滿溢藝術人文氣息
的
城區一隅

綠色的草坪，映襯著白淨的洋館。
昭和早期的摩登建築，大器地包覆著現代美術館。

B

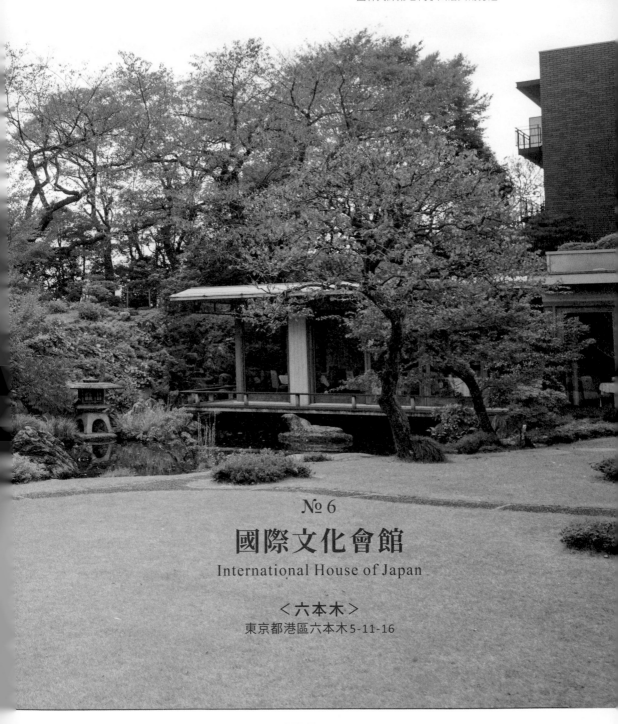

擁有三千坪腹地的庭園，是日本三菱總裁岩崎小彌太於昭和5年委託有「植治」之稱的日本近代園林大師第七代小川治兵衛打造。

№ 6

國際文化會館
International House of Japan

＜六本木＞
東京都港區六本木 5-11-16

(International House of Japan)

這棟建築在江戶時代為多度津藩*藩主的宅邸，明治時代到戰前，則成了三井財閥的最高顧問井上馨侯爵、皇族久邇宮宅邸、企業家赤星鐵馬宅邸、三菱總裁岩崎小彌太宅邸，歷代皆屬華麗一族所有。昭和30年，透過日本與世界各國人士的文化交流及知識協助，以增進國際相互理解之目的所設立的民間團體「國際文化會館」就此誕生。內部設有大廳、講堂、會議室、住宿設施、餐廳、茶廊等，外國賓客也相當多。

舊館由建築界三巨頭設計，前川國男領軍，加上坂倉準三和吉村順三*，皆為頂尖人物。昭和51年，舊館改建及新館增建，均出自前川之手，勒・柯比意也曾前來造訪。與京都知名造園師所設計的現代庭園傑作相互調和，可謂戰後現代摩登建築代表。

*注解：多度津藩，讚岐國（現香川縣）丸龜藩的支藩，一六九四年由幕府許可設立，初代藩主為京極高通。
*注解：吉村順三，一九三一年畢業於東京美術學校（現東京藝術大學），師從安東尼・雷蒙學習現代主義建築。一九四一年創立吉村順三設計事務所。

建築界三巨頭打造的現代摩登建築

水平劃一的線條
也是要點

咖啡廳及名庭園

（上）舊館東棟的二、三樓為飯店，所有客房皆面向庭園。（左）三面玻璃窗環繞的茶廊「The Garden」，以坂倉準三的設計為原案，設置了由家具設計師長大作設計的桌椅。（P53）綠意盎然的庭園裡，有池塘及散步小徑，可在此欣賞四季不同的美麗景色。

(International House of Japan)

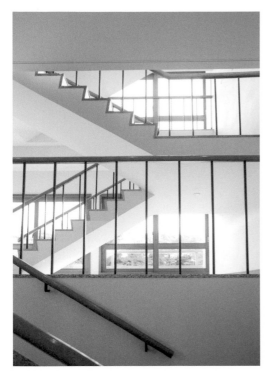

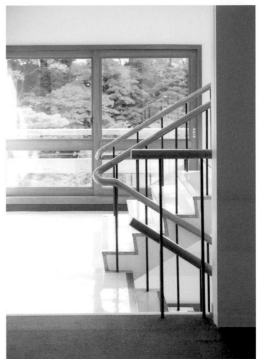

（P54）不對外開放的屋頂。除了有充滿東京風情的景色，包括機械室、格子牆、樓梯，都是名設計。（**右上**）飯店住客專用，不對外開放的緊急樓梯。光線自木框窗戶灑落下來。（**左上**）樓梯端正的身姿，甚至有人為了欣賞它而前來住宿。（**右下**）扶手的曲線也蘊藏著建築師和職人師傅的堅持。（**左下**）建築物的內外部分，皆奢侈地使用大谷石＊。

＊注解：大谷石，一種輕質凝灰岩，於栃木縣宇都宮市大谷町開採的石材，故以此地為名。因質地軟易於加工，故常作為建材使用。

大谷石造的外牆

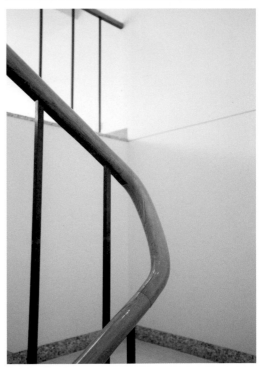

名人雅士專用的客房

（上）餐廳所在的部分，打造成平安時代的釣殿*風格。（左）精巧而高雅的飯店客房。住客只限會員及會員招待的賓客。（下）飯店走廊。木框窗戶也顯露了建築家的美學。

*注解：釣殿，在平安時代貴族的宅第樣式「寢殿造」
　　　中，自正殿東西側的對屋向南延伸出渡殿，於
　　　其南端設有面向庭中水池的釣殿。

交通方式：都營地下鐵大江戶線「麻布十番站」徒步4分鐘；、東京Metro地下鐵南北線「麻布十番站」徒步7分鐘；東京Metro地下鐵日比谷線「六本木站」徒步10分鐘
設計者：坂倉準三＋前川國男＋吉村順三
竣工年：1955年

自然不造作的名作家具

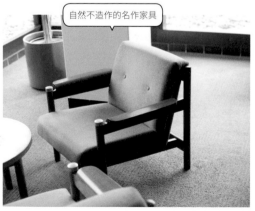

大廳的家具幾乎都是天童木工*的製品，坐起來非常舒適。角落還設置了寫字檯。

*注解：天童木工，一九四〇年創立於山形縣天童市之家具品牌，工藝技術細膩精湛，有日本皇室御用品牌之稱。

欣賞四季萬種風情的庭園，品味正統法國料理

SAKURA 餐廳

有前菜及主餐，附甜點的午間套餐「Prix Fixe」（3,520日圓）。這天的主餐是酥派包螃蟹與鱸魚佐繽紛溫蔬菜。可從多種肉類、魚類料理中，選擇喜歡的品項。

☎ 03-3470-9119
✿〔疫情期間〕
　午餐11:30-14:00（L.O. 14:00）
　下午茶14:00-16:15（L.O. 15:30）
　晚餐　暫停營業
㋬ 無公休

由吉村順三打造，四周以高至天花板的大片落地窗包圍的「SAKURA餐廳」，能夠一眼盡覽知名的庭園，春天還能欣賞櫻花之美，正如其名。這裡曾經是宴會場，文豪三島由紀夫便是透過川端康成說媒，在此舉行婚禮，現在由「皇家花園飯店」經營。餐點中加入豐富的當季蔬菜，賓客可享用到精緻如畫的法國料理。據說前川國男也相當中意這裡，平時便經常造訪用餐。

(International House of Japan)

岡本太郎紀念館
Taro Okamoto Memorial Museum

＜表參道＞
東京都港區南青山6-1-19

繪畫用的樓中樓工作室。為了導入安定的光源，在北面設置了大片玻璃窗。

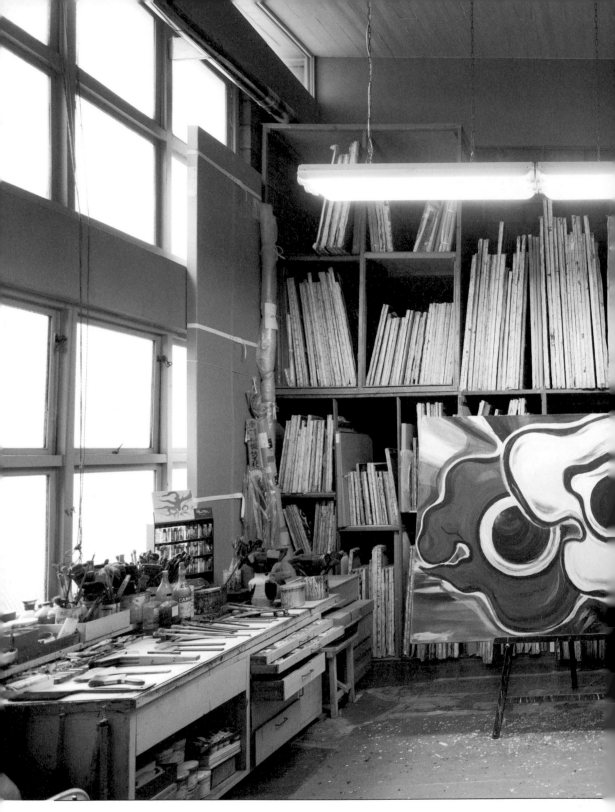

(Taro Okamoto Memorial Museum)

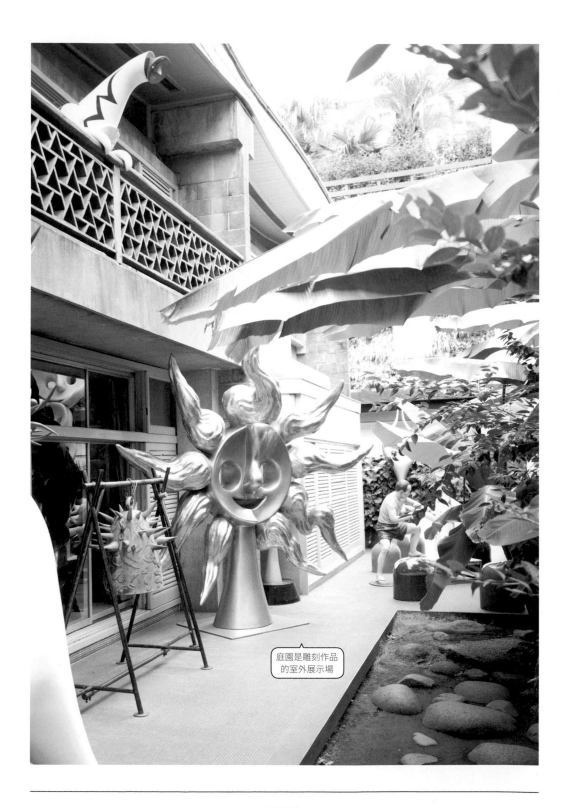

庭園是雕刻作品
的室外展示場

藝術家岡本太郎，在父親岡本一平及母親岡本加乃子於戰前所居住的土地上，打造了一棟工作室兼住宅，自昭和29年起，在此度過了四十年以上的歲月。他向設計者坂倉準三提出要求，希望由北面窗戶導入光源，盡量空曠、色彩低調，如避難所般的工作室。混凝土磚打造而成的牆面，裝飾著狀似飛機機翼的木製屋頂，挑空至二樓，沒有一根柱子的寬廣空間，令岡本非常滿意。後來又增建了具備起居室、書庫、收藏庫、雕刻工作室等空間的木造雙層建築，岡本太郎便穿梭在各個工作室間進行創作。

主要的工作室及沙龍尚還留存，即便已改建為紀念館，岡本太郎爆發性的「氣」仍然健在。前來造訪，便能獲得能量。

(P60)岡本曾說：「庭園的建築調性，比主要建築物更加有意思。」本人親自製作了桌椅，放置於東南角。(上)工作室的畫筆及畫布都保持原樣。(右)工作室的旁邊是沙龍區。太郎和友人會在此談天。(下)岡本的作品以大型創作居多，要俯瞰全貌，必須走上二樓。

(Taro Okamoto Memorial Museum)

交通方式：東京Metro地下鐵銀座線、千
代田線、半藏門線「表參道站」徒步8分鐘
設計者：坂倉準三
竣工年：1954年
開館時間：10:00-18:00（最後入館時間為
閉館前30分鐘）
休館日：週二（遇國定假日開館）、維護
檢查日、新年連假（12/28-1/4）
入館費：成人650日圓、小學生300日圓

（上）紀念館大門的把手，也是岡本的
作品。（左）紀念館入口位於面向庭
園的南側，不過原本的玄關是位於北
側。繞到建築後方，便可看見岡本設
計的門。

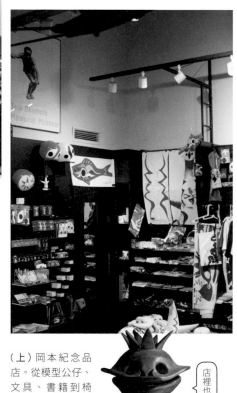

這裡竟然也
藏著作品

「人類與其居住在狹窄的建築物裡，若能生活在庭
園該有多美好」擁有這份理想的太郎，是十分喜愛
庭園的人。

（上）岡本紀念品
店。從模型公仔、
文具、書籍到椅
子，各種以岡本作
品為主題的商品一
應俱全。

店裡也很有趣

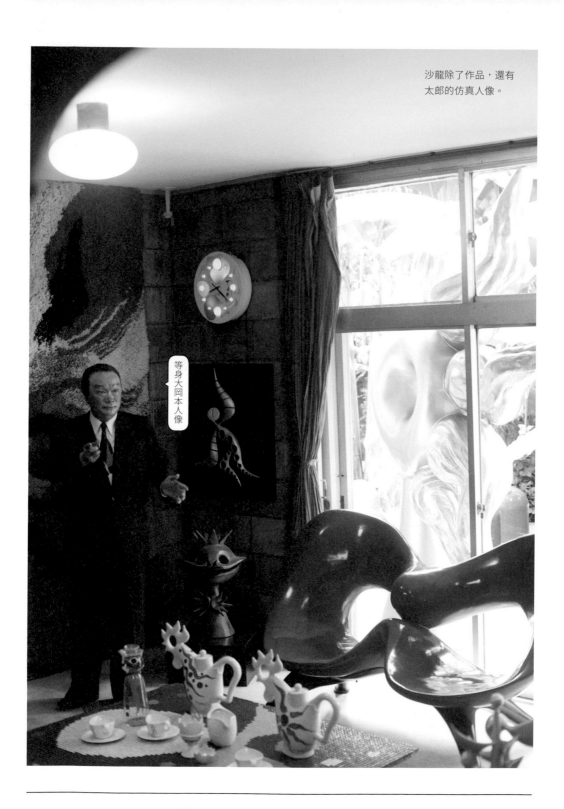

沙龍除了作品，還有
太郎的仿真人像。

等身大岡本人像

(Taro Okamoto Memorial Museum)

63

在孕育出雕刻作品的地方，品嘗手工烘焙甜點和茶飲

a Piece of Cake

包含自家製鬆餅、當季烘焙甜點、起司蛋糕、烘烤蘋果派及冰淇淋等品項豐富的「TODAY'S CAKE SET」（1,400日圓起）。鬆餅可從四種口味中任選兩片組合。

☎ 03-5466-0686
✿〔疫情期間〕11:00-17:00（L.O.16:30）
㊡ 週二、週三、新年連假。不定休。

※也可只在咖啡廳消費

由料理研究家大川雅子所營運的咖啡店，位在原為雕刻工作室的位置。「太陽之塔」也是這裡的原創甜品。在洋溢著美國古典風情的店內，可以品嘗到蘋果派、起司蛋糕、餅乾等烘焙甜點。氣候舒適的季節，坐在露天座位上一面望著岡本鍾愛的庭園，一面品茶，令人十分愜意。來到這裡也可以只喝咖啡，或外帶烘焙甜點。此外，也有販售仿岡本作品製作的「TARO餅乾」，很適合當作伴手禮。

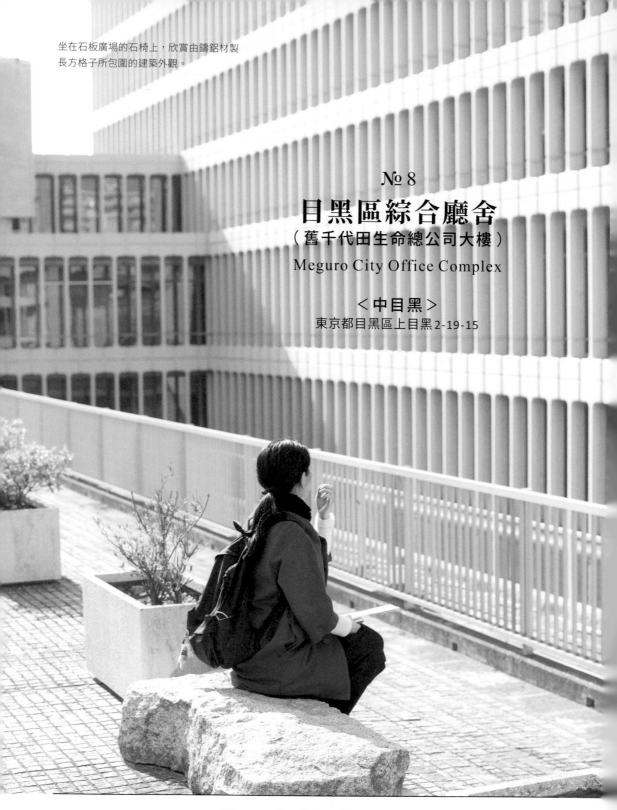

坐在石板廣場的石椅上，欣賞由鑄鋁材製
長方格子所包圍的建築外觀。

№ 8

目黑區綜合廳舍
（舊千代田生命總公司大樓）
Meguro City Office Complex

＜中目黑＞
東京都目黑區上目黑 2-19-15

(Meguro City Office Complex)

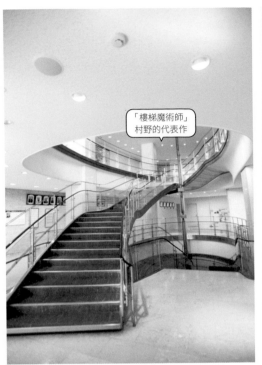

「樓梯魔術師」
村野的代表作

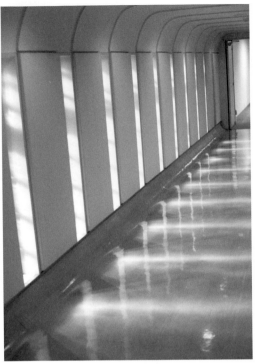

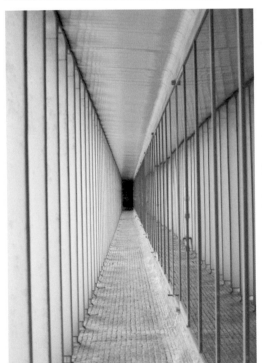

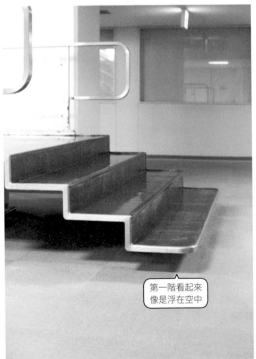

第一階看起來
像是浮在空中

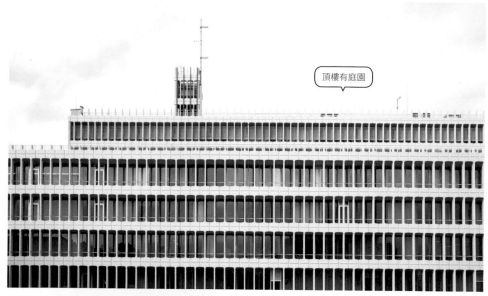

頂樓有庭園

臨停區的雨遮

（P66）右上／如機場空橋般連接本館及別館的走廊。左上／村野藤吾的代表作「螺旋階梯」，是利用中央柱吊起來的懸吊式樓梯。右下／第一階看起來像是浮在空中的鋼鐵製樓梯。左下／鑄鋁材製長方格子外觀之內側，設有陽台。（P67）上／頂樓有命名自村野藤吾的「目黑十五庭」，可自由進出。下／從正門沿著石板無障礙坡道往上走，便會出現有雨遮的臨停區，其左右各有八根柱子支撐。

村野藤吾傾注全力的辦公大樓傑作

在這片距離中目黑站不遠，曾為牧場，後來建造了美國學校的土地上，於昭和41年，出現了一棟大規模建築物。那就是整體以長方格狀的鑄鋁材包覆的千代田生命總公司大樓。設計者村野藤吾透過大量手繪稿及模型，仔細思考了設計，完成這棟竣工時，相當融入周圍住宅區的辦公大樓。之後，在保留其文化財產價值之下，進行了改建。平成15年起，作為目黑區綜合廳舍使用。

南口玄關棟的入口大廳及內側的本館螺旋梯，皆是如美術館、博物館般挑高寬闊的空間。內部設有池塘、茶庭、茶室及屋頂的空中庭園等，作為開放式的市政廳頗受好評。舉辦過「村野藤吾的建築」特展的目黑區美術館，也年年在此舉行建築觀摩之旅。

(Meguro City Office Complex)

從頂樓庭園可以眺望富士山

2005年12月5日

2005年5月16日

（右）南口玄關棟的入口大廳，設有八個頂燈。內部是馬賽克暨濕壁畫創作者——作野旦平的玻璃馬賽克作品。（頁面下部）位於入口大廳內側，由岩田藤七製作的彩色玻璃磚隔牆。這道牆也是間接照明。

南口玄關棟的入口大廳

交通方式：東京Metro地下鐵日比谷線、東急東橫線「中目黑站」徒步5分鐘
設計者：村野藤吾
竣工年：1966年

（右）玻璃藝術家岩田藤七的作品〈法斯特‧瓦爾基梅戴斯的幻想〉（ファースト‧ワルキメデスの幻想）。（左）壁畫藝術家作野旦平的玻璃馬賽克作品，以抽象方式表現了四季。

頂樓庭園內的信樂燒狸貓

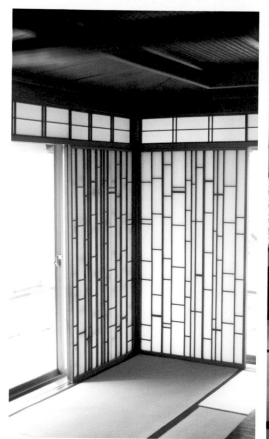

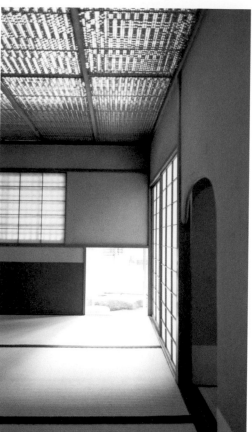

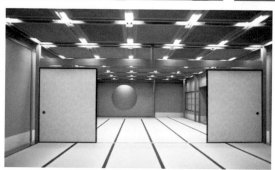

有蹲踞的茶庭

（右上）館內設有和室，也設有茶室＊和茶庭＊。茶室為京間4.5疊（約2.5坪），據傳是仿茶道流派裏千家的「又隱茶室」。（左上）曾作為飲茶室及俱樂部活動使用的厚生樓，有三間和室。照片為面向中庭池塘的「山雀之間」。（右下）茶庭設有村野讚頌的蹲踞＊。（左下）大宴會場「萩之間」，約34疊（約19坪）。

＊注解：茶室，日本茶道文化中舉行茶會的場所。
＊注解：茶庭，茶室外的庭園。
＊注解：蹲踞，設在茶室前，供人洗手的石器水缽。

咖哩飯也是巨型大樓等級，
三倍量的特大盤咖哩

目黑區綜合廳舍餐廳

EAT-IN⑧／Meguro City Office Complex Restaurant

用托盤型餐盤盛裝的「巨大豬排咖哩飯」，是這裡的名菜。其分量約一般咖哩飯的三倍，放上一塊炸豬排佐以高麗菜絲，還有大量蔬菜及牛肉，是十分家常的滋味。以女生食量，通常要兩個人才吃得完。

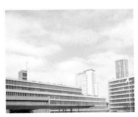

☎ 03-5721-1810
🕐 11:00-14:00
🈺 週六、週日、國定假日

現在餐廳的位置，在還是保險公司時，是能容納三百人左右的員工餐廳；如今改建為走廊的部分，還保存當時餐廳的一部分。餐廳前的走廊，靠池塘的柱子和牆壁，還留有當時竣工的白色磁磚，一直延續到有和室的舊俱樂部樓。餐廳內部裝飾的花窗玻璃（Stained Glass），也是以前所留下的。餐廳菜單有每日午餐、蕎麥麵、烏龍麵、咖哩飯、義大利麵等，從分量充足的餐點到墊胃的小菜都有，可品嘗到多種菜色。

（№ 8）

70

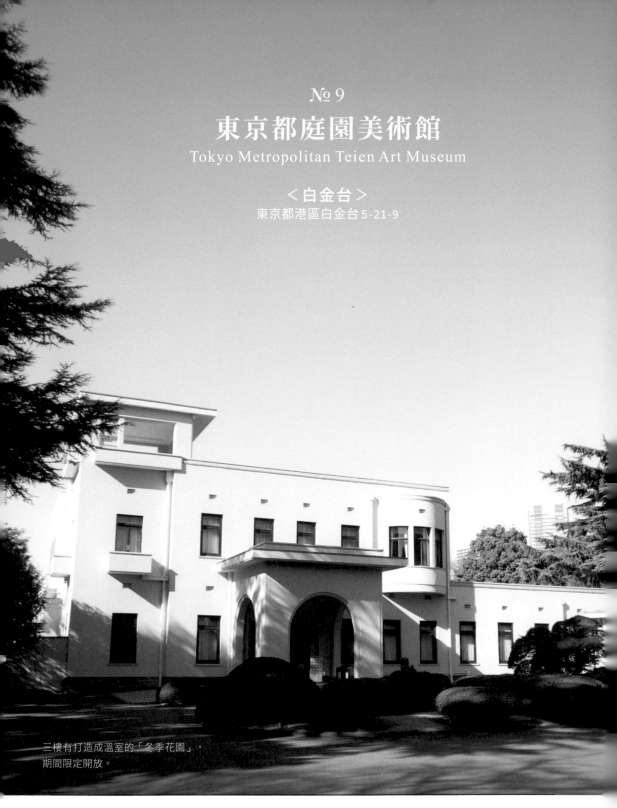

東京都庭園美術館
Tokyo Metropolitan Teien Art Museum

＜白金台＞
東京都港區白金台 5-21-9

三樓有打造成溫室的「冬季花園」，
期間限定開放。

(Tokyo Metropolitan Teien Art Museum)

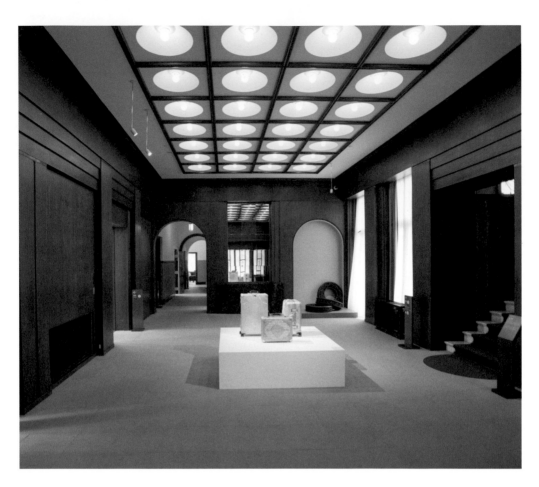

洋溢裝飾藝術之美的舊宮廷宅邸

到大正14年為止的三年間，日本皇室朝香宮鳩彥王及允子妃暫居巴黎，當時的法國正處於裝飾藝術的全盛時期。為裝飾藝術之美所傾倒的朝香宮夫妻，將充滿幾何學設計的裝飾風藝術引入自家公館。負責設計的，是皇室宮內省內匠寮。包含玄關及大餐廳在內，七間房間的內部裝潢，皆由法國藝術家亨利・拉品（Henri Rapin）設計，大量使用法國的玻璃及金屬工藝家的作品。昭和8年，這棟既高貴又神秘、堪稱美術作品的建築終於完工。

戰爭結束後，朝香宮一家因脫離皇籍而搬離，其後這裡曾作為外務大臣官邸、迎賓館，如今成為了美術館。內部有本館及新館、草坪庭園、西式庭園、日式庭園，漫步在綠意盎然的庭園中，令人不禁想像著昔日皇族度過的華麗生活。

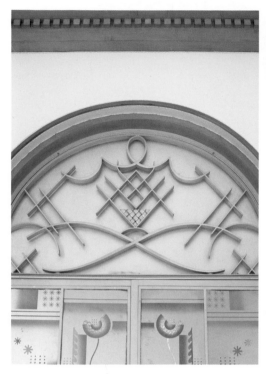

花卉造型的燈具

（P72）大廳天花板的格子框內，配置了四十顆半圓球形的燈具。※照片為「裝飾在流轉」展覽（2017年11月18日～2018年2月25日）之展示場景。（右上）樓梯燈柱下方的裝飾，彷彿插著鮮花一般。（左上）匯聚多種裝飾藝術門飾的大廳門扉。雕花玻璃上，施有稱為「龕楣裝飾」的半圓形裝飾。（右下）正面玄關。雷內·拉利克（René Lalique）設計的浮雕玻璃及地板的天然石馬賽克，令人震懾的美麗。（左下）繪有凹凸紋樣的灰泥牆。

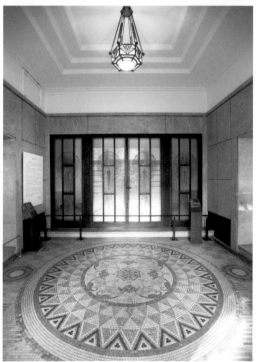

仔細觀察牆壁，便能看出工匠的個性

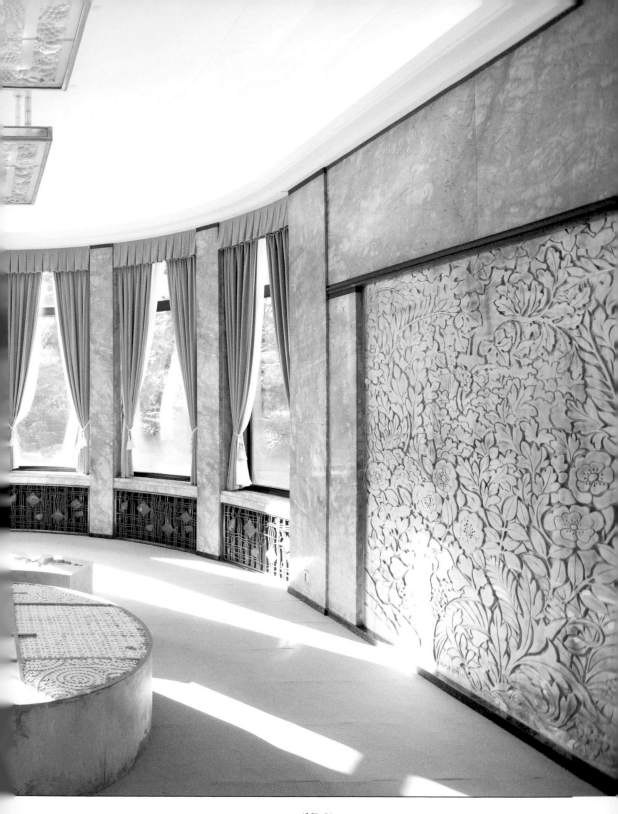

(№ 9)

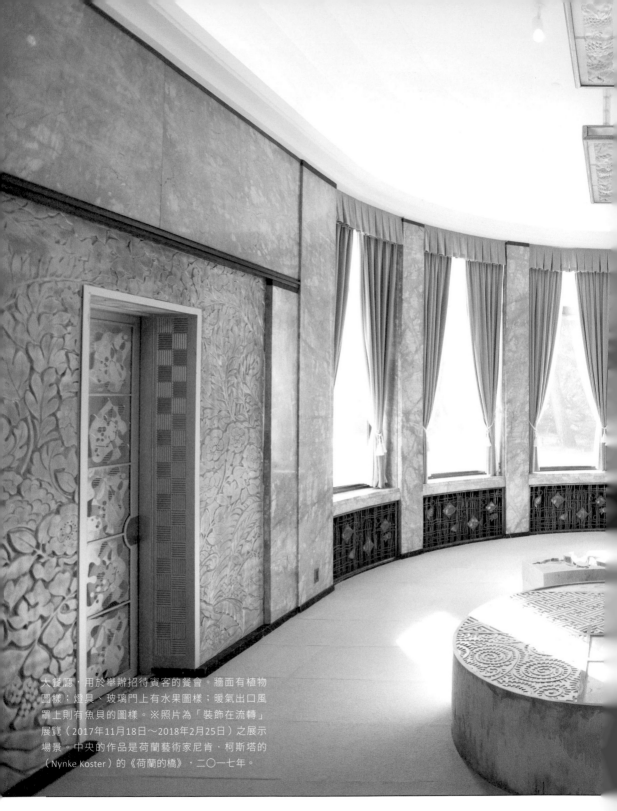

大餐廳，用於舉辦招待賓客的餐會。牆面有植物圖樣；燈具、玻璃門上有水果圖樣；暖氣出口風罩上則有魚貝的圖樣。※照片為「裝飾在流轉」展覽（2017年11月18日～2018年2月25日）之展示場景。中央的作品是荷蘭藝術家尼肯‧柯斯塔的（Nynke Koster）的《荷蘭的橋》，二○一七年。

(Tokyo Metropolitan Teien Art Museum)

二樓姬宮（小公主）臥室前，如金平糖般的彩繪玻璃燈。映照在天花板的光影，如詩如畫。

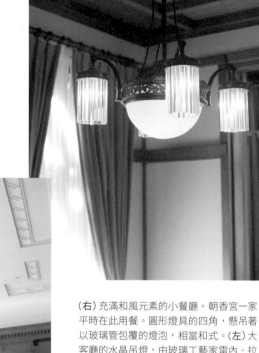

水晶玻璃吊燈

（右）充滿和風元素的小餐廳。朝香宮一家平時在此用餐。圓形燈具的四角，懸吊著以玻璃管包覆的燈泡，相當和式。（左）大客廳的水晶吊燈，由玻璃工藝家雷內‧拉利克製作。漆了灰泥的天花板，施有圓形及鋸齒紋樣。

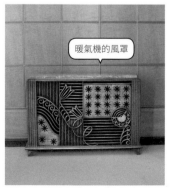

暖氣機的風罩

（右）內匠寮所設計的暖氣出口風罩。（中）大餐廳及若宮（小皇子）居室，其暖氣出口風罩上有魚貝紋樣。（左）妃殿下臥室的暖氣出口風罩，是妃殿下親自設計。

（右）連接大廳及大客廳的「前廳」。中央是由拉品設計的白瓷「香水塔」。（左）地板的馬賽克融合了東洋風的元素。

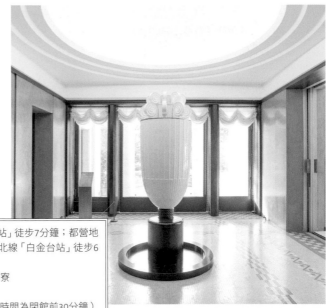

交通方式：JR、東急目黑線「目黑站」徒步7分鐘；都營地下鐵三田線、東京Metro地下鐵南北線「白金台站」徒步6分鐘
設計者：亨利・拉品＋宮內省內匠寮
竣工年：1933年
開館時間：10:00-18:00（最後入館時間為閉館前30分鐘）
休館日：週一（遇國定假日開館，隔日休館）、新年連假
入館費：因展覽不同而異。

以建築物的圖樣所設計的紀念商品

（右）新館的紀念品商店。販售許多以裝飾藝術建築為概念的紀念商品。（左）鋪著市松紋樣*的大理石的，是朝香宮夫妻的專用陽台。

＊注解：市松紋樣，是用兩種顏色的方塊，間隔交叉排列表現出來的模樣，在江戶時代開始流行。

在面朝庭園的露台咖啡，品嘗如美術品般的蛋糕

Café TEIEN（咖啡庭園）

每個展覽，廚師都會推出令人放大想像力的聯名菜色。照片是因應「裝飾在流轉」展覽所誕生的「紫薯蒙布朗」。還有令人聯想到庭園美術館摩登建築的「法式巧克力蛋糕」，是建築迷必吃的招牌甜點。

☎ 03-6721-9668
✿ 10:00-18:00
　（餐點L.O.17:00、飲品L.O.17:30）
㊡ 以東京都庭園美術館為準
※進入咖啡廳需付美術館入館費。

建築物造型的巧克力蛋糕

邀請身為現代美術家，同時也以建築師身分活躍的杉本博司擔任顧問，於平成26年完成本館後方的新館。除了白色方形的展示廳、紀念品商店之外，也在面朝庭園的一側以整面落地玻璃窗，打造出充滿明亮光線的露台咖啡廳。而負責營運的是「Museum 1999 Leau a la bouche（1999羅亞拉布修博物館）」（見P94）。所有造型優美的蛋糕，皆由本店廚師親手製作。每個展覽都會推出以展覽主題及作品為形象設計的甜點和輕食。在欣賞作品後，視覺和味覺還能繼續感受建築及作品的餘韻。

描繪著蜿蜒曲線延續至三樓的階梯。排列在牆上的正方形玻璃格子，也宛如藝術品。

№ 10
原美術館
Hara Museum of Contemporary Art

＜品川＞
東京都品川區北品川4-7-25

(Hara Museum of Contemporary Art)

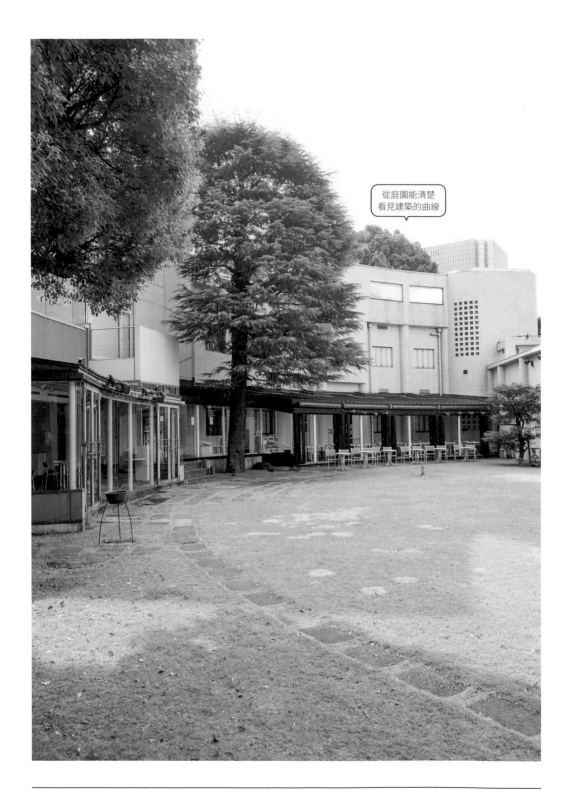

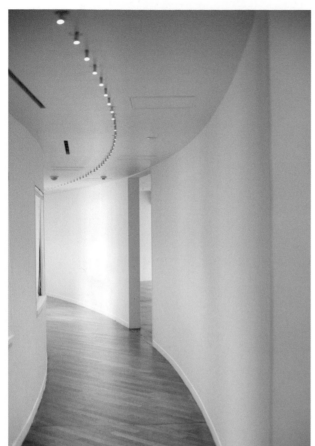

(P80) 從庭園往美術館看去的景色。前方的露台是增建的咖啡廳。(上) 連接一樓到二樓樓梯的扶手。圓滑地畫了圈。(左) 以前是書房、客廳、餐廳,留有竣工當時地板的一樓「展覽室II」前的走廊。(下) 外門的扶手。處處都有帶著圓弧的設計。

> 隨處可見曲線設計

活用清新高雅洋館的現代美術館先驅

「原美術館」靜謐地佇立於御殿山*這個閑靜的住宅區。當現代美術尚未在日本擁有穩固定位的時代,美術館的館長原俊夫便活用企業家祖父原邦造於昭和13年建造的宅邸,在昭和54年開設了美術館。館內有草間彌生、奈良美智,及海外藝術家等超過一千件作品,也時常舉辦企劃展。

由於美術館原本是日本家屋*建築,館內園區以和式圍牆圍繞著。而後依建築家渡邊仁的設計,完成了時尚高雅的二層樓(一部分為三層樓)西式樓房,室內使用大量柔和的曲線,十分悠然閒適。綠色的草坪,映襯著白淨的洋館。昭和早期的摩登建築,大器地包覆著現代美術館。面對庭園的咖啡廳,也是「在美術館享用飲品」的先驅。

*注解:御殿山,是江戶時代備受一般民眾喜愛的賞櫻名勝地,至今仍保有濃厚的歷史氣息。

*注解:日本家屋,以木造為主。隨著家族各個世代重建或翻修。基本上平均壽命約為30~50年。

從大窗流入的柔和光線

（左）為了引入自然光源而設置的窗戶，流洩而入的光線令人內心沉靜。（右下）日光溫室，提供一家人吃早餐用的房間。據說以前能從窗戶眺望東京灣。（左下）增建的咖啡廳，可以近距離看到以前的外牆。（P83）曾經的浴室，長期展示著奈良美智的作品。

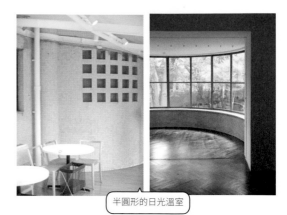

半圓形的日光溫室

設計者：渡邊仁
竣工年：1938年
※由於建築物日趨老舊，難以進行大規模翻修以符合日本公共建築法規，已於2021年1月閉館。目前遷移至群馬「原美術館ARC」，由建築師磯崎新接手設計，已於2021年4月開館。

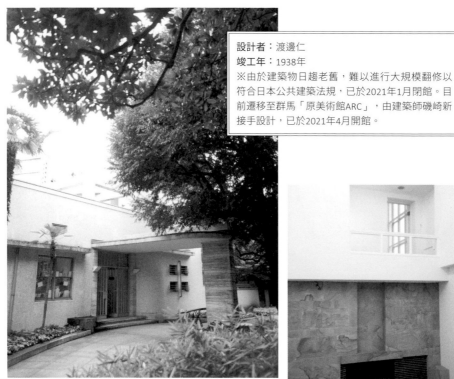

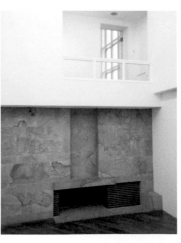

（右）原為客房的「展覽室Ⅰ」。閣樓設有電影放映機。
（上）具裝飾藝術的特色，曲線與直線交織的外玄關。

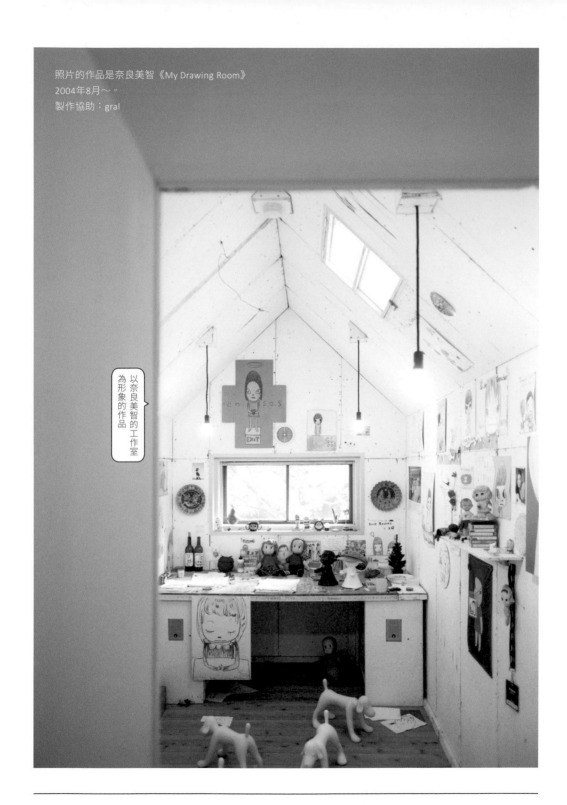

照片的作品是奈良美智《My Drawing Room》
2004年8月～。
製作協助：gral

以奈良美智的工作室為形象的作品

(Hara Museum of Contemporary Art)

品嘗以特展為意象的藝術品蛋糕

Café d'Art（達爾咖啡）

特展《田原桂一「光合成」with 田中泯》的形象蛋糕。以黑芝麻慕斯為內餡來做裝飾。玻璃壺內的是茉莉花茶。

昭和54年美術館開館後，於昭和60年，開設了這間由以前的陽台改裝、落地窗圍繞四周的露台咖啡廳。在氣候舒適的季節，將門打開，可從更近的距離，欣賞座落在中庭各處的戶外美術品。平日提供義大利麵午餐，週末則有附整瓶紅酒的「花園午餐籃」，每週三晚上還可享用到「香檳晚餐」。配合展覽形象推出的「形象蛋糕」，也是咖啡廳開張以來的人氣餐點。

配合展覽，蛋糕也千變萬化

欣賞展覽後的樂趣，便是可一飽眼福及口福的甜美藝術作品。「Café d'Art（達爾咖啡）」的主廚會配合特展，打造出不同的形象蛋糕。

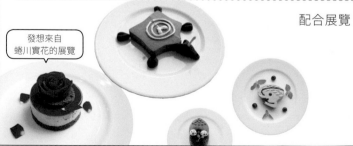

發想來自蜷川實花的展覽

№ 11
新高輪
格蘭王子大飯店
Grand Prince Hotel New Takanawa

＜品川＞
東京都港區高輪3-13-1

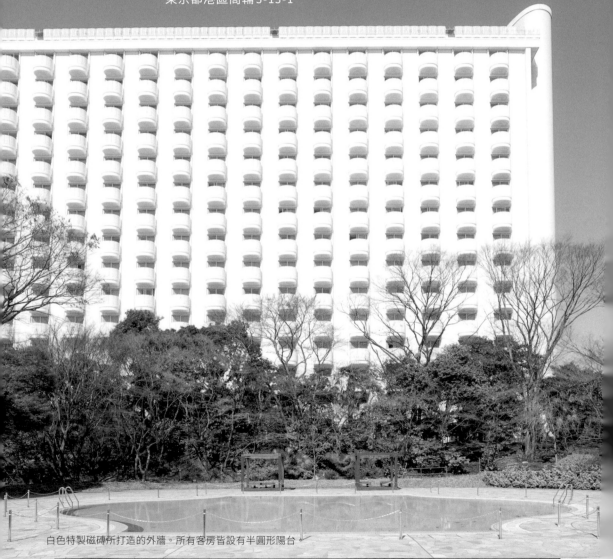

白色特製磁磚所打造的外牆。所有客房皆設有半圓形陽台

(Grand Prince Hotel New Takanawa)

昭和57年，建造於高輪地區的三間王子大飯店中，彷彿圍繞著日本回游式庭園般的，便是現在的「新高輪格蘭王子大飯店」。不同於餐廳大樓及華麗淑女般的「飛天大宴會廳」、「Pamir 國際會館」，客房大樓約有九百間，每間皆設有少女風的潔白陽台，寧靜且重視隱密性。中央大廳周邊雖然近年經曾進行改裝，不過村野設計的柱子仍舊維持原樣。昭和時期西洋畫家小山敬三的壁畫的「紅淺間」後方，有適合紳士的「Asama Bar（メインバーあさま）」，還有能洗滌心靈的「茶寮 惠庵」，電梯的門和天花板以阿古屋珍珠*裝飾，如點水珠一般，讓人充分體驗到豐富多樣的村野主義。

*注解：阿古屋珍珠，海水珍珠的品種之一，被譽為全世界最美的珍珠。

少女般的、淑女般的、紳士般的，大型飯店

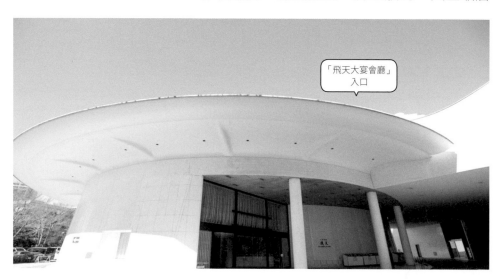

「飛天大宴會廳」入口

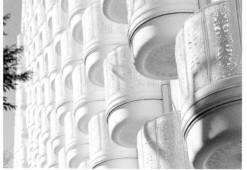

（上）蘑菇般的大宴會廳入口。「飛天」這個名字，是由昭和文豪井上靖命名。(右下)陽台的設計，就像個純潔可愛的少女。(左下)搭配陽台設計的招牌。(P87)「渦潮」是連接「飛天大宴會廳」，有著廊道、鋼琴舞台、水上舞台的大空間。

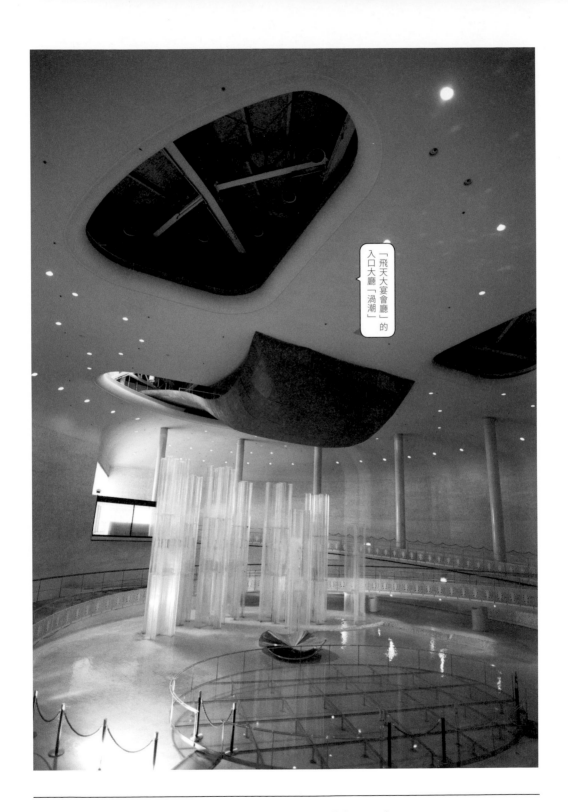

「飛天大宴會廳」的入口大廳「渦潮」

(Grand Prince Hotel New Takanawa)

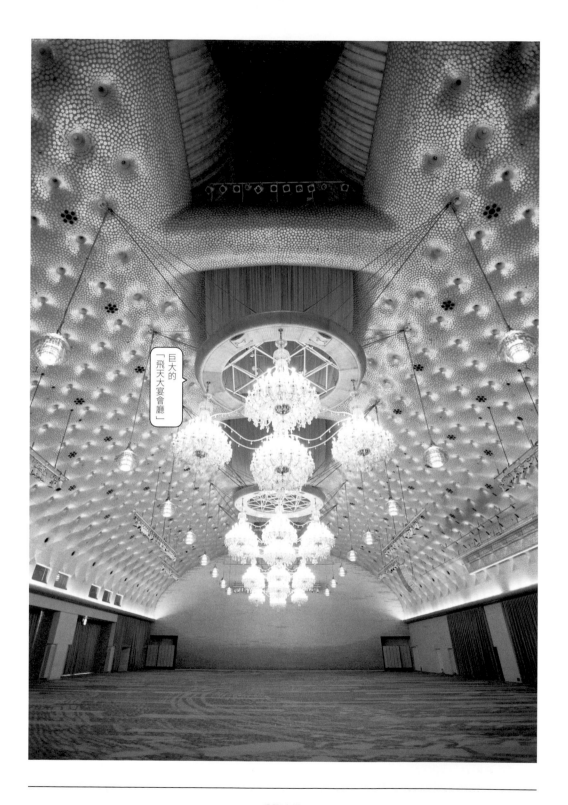

（P88）「飛天」是超過兩千平方公尺的大型宴會廳。四層水晶吊燈也很壯觀。（右上）貼滿阿古屋珍珠的天花板。（左上）「飛天大宴會廳」專用的入口大廳「渦潮」及接待大廳「櫻花」。（右下）豪華客房樓層的電梯廳。

阿古屋珍珠 天花板上也貼有

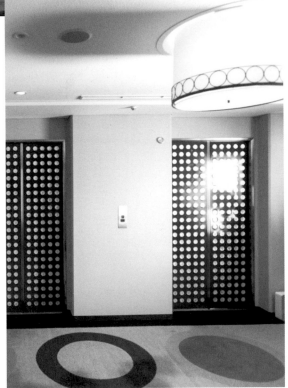

（上）電梯門是圓點圖案，由阿古屋珍珠整齊排列而成。（下）電梯的天花板貼滿一整面的阿古屋珍珠。藉由間接照明，散發出獨特的光彩。

香蒲芯編製的
光格子天花板

（右上）此為建築師村野藤吾的得意之作，採用數寄屋造*建築樣式的「茶寮惠庵」。共有六種不同風情的和室及茶室，能品嘗懷石料理，也可舉辦茶會。
（右下）鑲入天花板內部的間接照明。
（左）設置於茶室入口的躙口*及蹲踞。

＊注解：數寄屋造，融入茶室風格的住宅樣式。
＊注解：躙口，茶室特有的小型出入口，進出需跪膝而行。

在庭園散步

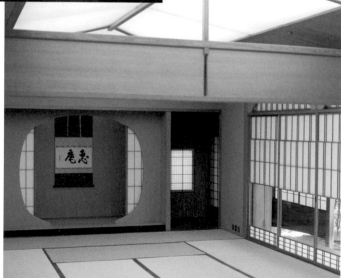

（右）20疊（約9.4坪）的宴會場「曙」，天花板為船型透光天花板*。壁龕*是洞床*設計，可用紙拉門開關。（左）在約兩萬平方公尺的日本庭園中，可欣賞當季的花草樹木。

＊注解：船底型天花板，和室常見的天花板類型，中央高於兩端，兩側皆為斜面。
＊注解：壁龕，日式建築的象徵。指在牆壁上鑿出一個小空間，擺放物品。
＊注解：洞床，像洞一樣較深的壁龕。

90

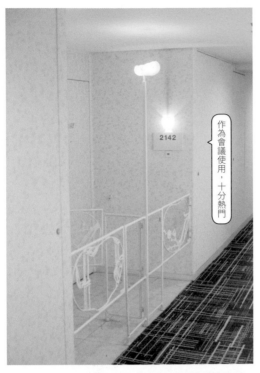

作為會議使用，十分熱門

充滿了當季水果

（右上）大廳旁的「Lounge Momiji」，有許多使用當季水果的蛋糕。（左上）凹室＊處是有獨立門及燈飾的包廂。（右下）裝飾在「Asama Bar」入口旁的大壁畫，是小山敬三的「紅淺間」。（左下）「Lounge Momiji」。平成28年，由DESIGN STUDIO SPIN的小市泰弘重新翻修設計。午後坐滿了享受下午茶的賓客，熱鬧不已。

＊注解：凹室（Alcove），房間或拱形開口的小型凹入處。

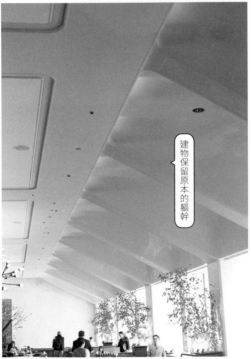

建物保留原本的軀幹

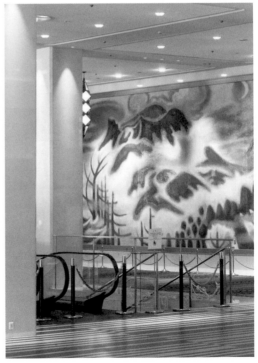

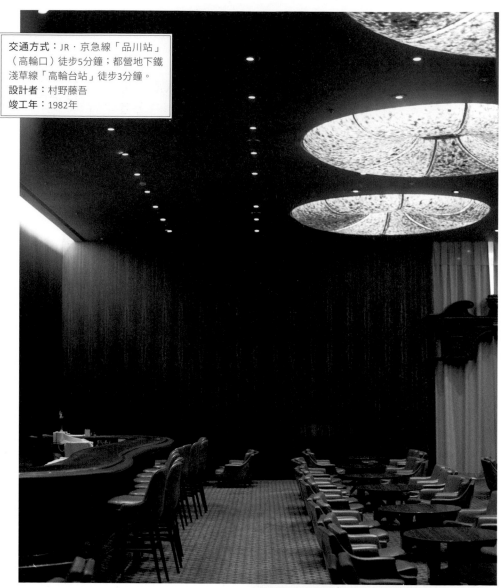

交通方式：JR・京急線「品川站」
（高輪口）徒步5分鐘；都營地下鐵
淺草線「高輪台站」徒步3分鐘。
設計者：村野藤吾
竣工年：1982年

十分紳士的
調酒師

（上）建築師村野藤吾，91歲時
設計的異空間「Asama Bar」。
高5公尺的天花板，營造出寬
闊的空間感。位於大廳內側，
可輕鬆進入。（下）壁紙呈現出
《崔斯坦和伊索德》的意象。

(№ 11)

92

在紳士風格的空間，
小酌一杯詩意的雞尾酒

Asama Bar（メインバーあさま）

由琴酒、乾苦艾酒、黑醋栗利口酒及檸檬汁調和而成的「紅淺間」（1,400日圓），是開業以來的招牌酒。漂浮於雞尾酒上的檸檬皮，象徵著昭和西洋畫家小山敬三在「紅淺間」中摹繪的月亮。

☎ 03-3447-1139
✿ 17:00-1:00
㉻ 週日、週一

招牌料理
番茄肉醬義大利麵

由於位在大廳裝飾（昭和西洋畫家小山敬三所繪製的大壁畫「紅淺間」）的後方，因而命名為「Asama Bar」。酒吧的天花板相當高，形成一座開放且寬廣的空間。設計較低矮、方便深坐的椅子和桌子等內裝布置，也是出自建築師村野藤吾之手。燈光則是使用雲母岩製的彩繪玻璃。除了世界名酒及調酒師推薦的雞尾酒，也有許多人來品嘗招牌的「番茄肉醬義大利麵」等料理。

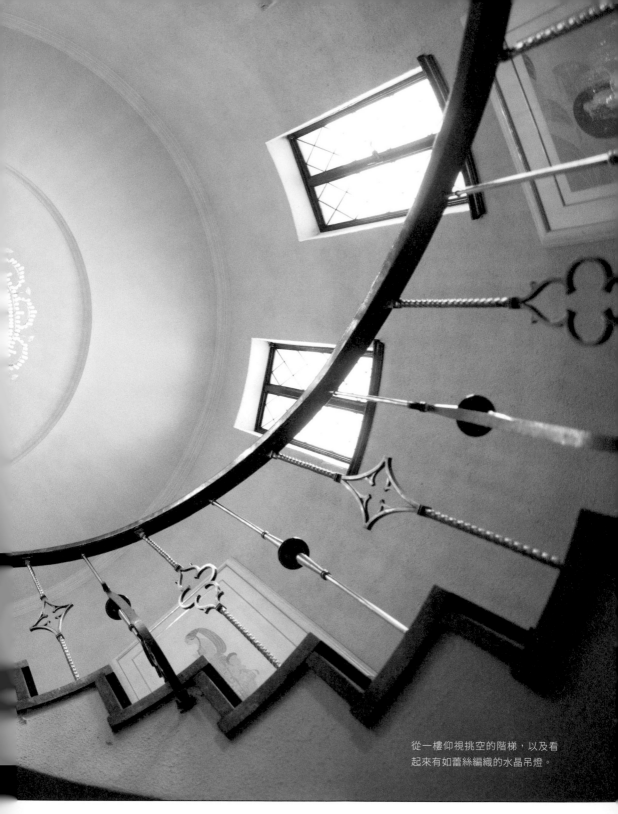

從一樓仰視挑空的階梯，以及看
起來有如蕾絲編織的水晶吊燈。

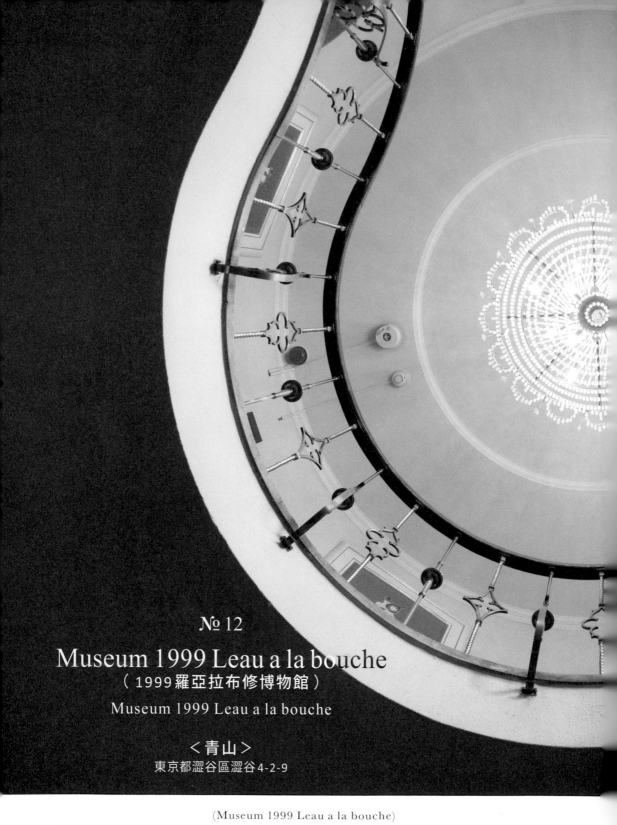

№ 12

Museum 1999 Leau a la bouche

（1999羅亞拉布修博物館）

Museum 1999 Leau a la bouche

＜青山＞
東京都澀谷區澀谷4-2-9

(Museum 1999 Leau a la bouche)

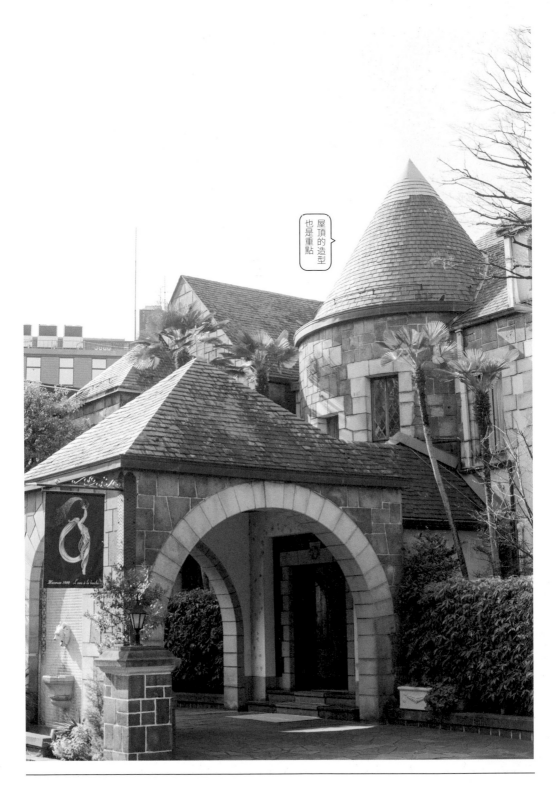

屋頂的造型也是重點

(№ 12)

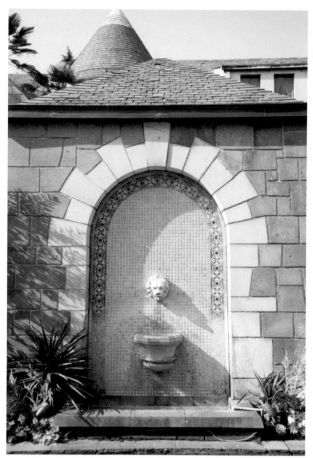

（P96）竣工當時，是該周邊最高的建築物。
（右上）樓梯扶手有令人聯想到撲克牌的裝飾。（右下）象徵店名羅亞拉布修「Leau a la bouche＝口中的水（唾液）」的天使噴泉。（左）玄關前的獅子噴泉。館內的三個噴泉：貓頭鷹、天使、獅子，都成了午餐的菜名。

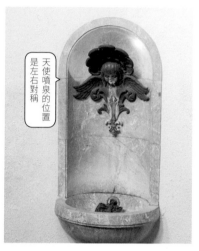

天使噴泉的位置是左右對稱

裝飾著藝術品的法式餐廳

這棟洋館位於閑靜的青山住宅區。有著拱門型雨遮迴車道的入口，宛如石造的城堡般。室內各處皆有幾何學設計的裝飾風藝術，樓梯、扶手、照明，以及獅子、天使、貓頭鷹的裝飾，都十分精緻奪目。

這裡原本是靠賣菸致富的資本家，為了慶祝兒子與子爵千金結婚，於昭和9年所建造的宅邸，設計者是黑川仁三。昭和56年，改建為會員制俱樂部，現在則是可鑑賞裝飾風藝術代表——法國藝術家埃爾特（Erté）作品的法式餐廳。創業當時，正逢諾斯特拉達姆斯*大預言的風潮，謠傳一九九九年將迎來世界末日。因此，以享受美食、歌詠人生到最後一刻為寓意，在店名中加入了「1999」。

*注解：諾斯特拉達姆斯（Nostradamus），十六世紀法國猶太裔預言家，生前的著作《百詩集》曾經準確預言過倫敦大火災、法國大革命、拿破崙和希特勒的崛起等。

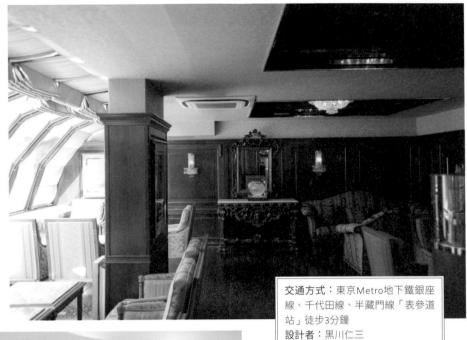

交通方式：東京Metro地下鐵銀座
線、千代田線、半藏門線「表參道
站」徒步3分鐘
設計者：黑川仁三
竣工年：1934年

適合當伴手禮的
巧克力蛋糕

（上）二樓為會員制樓層，布置著優
美的家具飾品。（右下）木箱裝的手
工巧克力蛋糕。由主廚中嶋壽幸監
修。（左下）館內到處都裝飾著，有
著裝飾風藝術之父稱號、生於俄羅
斯、活躍於法國的藝術家 —— 埃爾
特的作品。

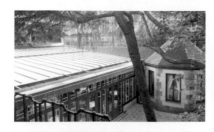

中庭的貓頭鷹噴泉

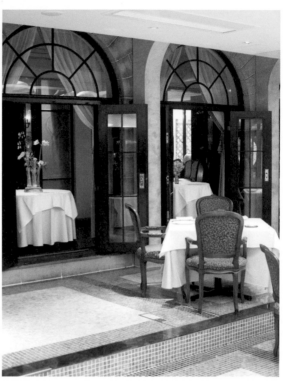

(右)一樓的餐廳,是增建時新建造的。拱型牆則是以前的外牆。(左上)左側是增建的部分。三角屋頂的屋子,則是以前就有的建築物。(左下)餐廳面向有著貓頭鷹噴泉的中庭。

地下室的隱密餐廳

Jardin d'Erte

☎ 03-3499-4355
🕑 18:00-23:00
㉿ 週六、週日、國定假日

原是游泳池

充滿裝飾風藝術的地下一樓,有個微暗的隱密空間。店名「Jardin d'Erte」是法語「埃爾特之庭」的意思。相對於一樓的餐廳,這裡的氣氛較正宗的法國料理餐廳要輕鬆,也可品嘗到小酒館的料理。

地下室原本有座游泳池,現在將泳池封蓋,打造成平面樓層。原本泳池底部的空間,便作為儲酒室使用。曾座落於地下的游泳池,也是女性不得在人前裸露肌膚的時代的遺跡。

如故事書名般
詩意盎然的套餐名

Leau a la bouche（羅亞拉布修）

使用當季食材的套餐料理。照片是前菜「龍蝦牛肝菌千層佐香茅清透凝凍片」，色彩繽紛美麗如畫。單點料理「馬賽魚湯式魚料理」也十分推薦。

☎ 03-3499-1999
☼ 午餐11:30-15:00（L.O. 13:30）
　晚餐18:00-23:00（L.O. 20:00）
㊡ 不定休 新年連假

馬賽魚湯式魚料理

此法國餐廳剛開業時，是以會員制來吸引美食家前來。由主廚中嶋壽幸領軍，將呼應裝飾風藝術洋館，宛如藝術作品般的料理端上桌。午餐、晚餐之套餐皆有命名，主要取自館內留存至今的噴泉造型，像是「庭園的貓頭鷹們」、「兩位小天使」、「獅子守衛」等，名稱相當詩情畫意。單點料理也相當豐富。此外，餐廳蒐羅了四百五十種以上以法國為主，來自世界各地的葡萄酒，可配合料理或喜好，請侍酒師協助挑選。

（№ 12）

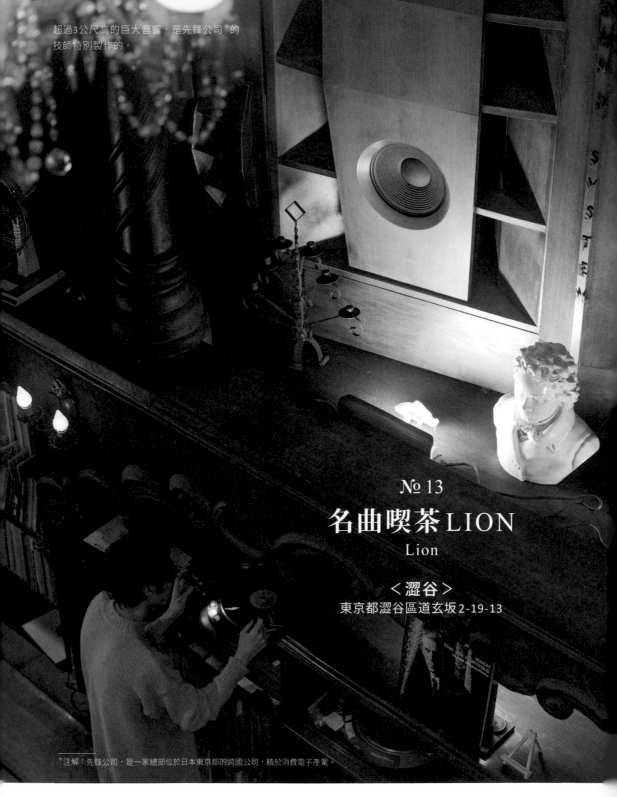

超過3公尺高的巨大音響，是先鋒公司*的
技師特別製作的。

№ 13

名曲喫茶LION
Lion

＜澀谷＞
東京都澀谷區道玄坂2-19-13

*注解：先鋒公司，是一家總部位於日本東京都的跨國公司，精於消費電子產業。

(Lion)

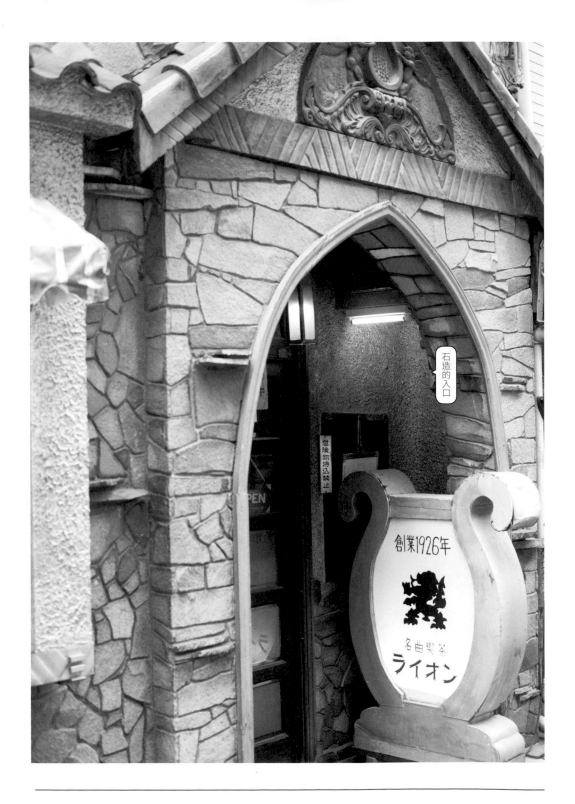

石造的入口

創業1926年

名曲喫茶
ライオン

在澁谷的百軒店商店街中，有一間長年播放著古典音樂的名曲喫茶店，是音樂愛好家的休憩去處。「名曲喫茶LION」創業於昭和元年，戰爭時曾全部燒毀過，戰後又再次重建原來的面貌。店名取自於倫敦的「獅子烘焙坊」（Lion Bakery）。

創業者生於福島的釀酒廠，曾立志成為畫家，雖未學習過建築知識，卻具有優秀的美感。店的外裝、內裝、家具飾品等設計，皆出自其手，並由手腕高超的師傅在兼顧音響的同時，打造出如古堡般的空間。招牌及獅子的鏤空木雕，皆是創業者親手製作。

特意遮斷光源，以魔幻般的藍光及蠟燭風格燈飾營造氛圍，是為了讓賓客在聆聽莊嚴的音樂時，能更加激發想像力。在優美旋律縈繞之下，享受奢華的愜意聆賞時光。

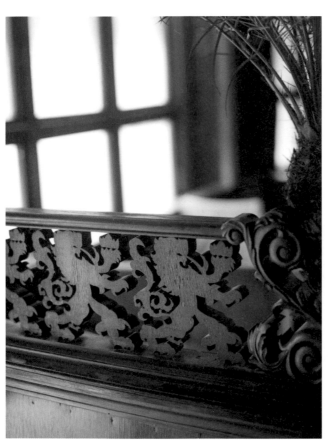

「獅子烘焙坊」本店的招牌

（P102）石造拱門的正面入口。也有保留著第一代手繪招牌的後門。（左）座位間設有隔板，形成專屬的空間。店內禁止攝影、聊天，規則嚴謹。（下）有唱片櫃的一樓座位，經常有單獨前來聆聽音樂的常客。

約五千張唱片

（右）員工櫃臺。（左上）從樓梯往下望的景色。以前三樓和地下室也有座位。（左下）唱片櫃都是第一代的設計。每天15點和19點會舉行音樂會，其他時間接受客人點歌。

交通方式：JR、東京Metro地鐵銀座線、半藏門線、副都心線、東急東橫線、田園都市線、京王井之頭線「澀谷」站徒步8分鐘
設計者：山寺彌之助
竣工年：1951年

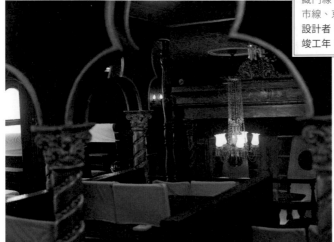

（下）以藍光照明的二樓座位。座位基本上都面對著音響。（P105）為了讓音樂聽起來更具立體感，店裡有著號稱「帝都首屈一指」的音響設備。

音樂會節目單

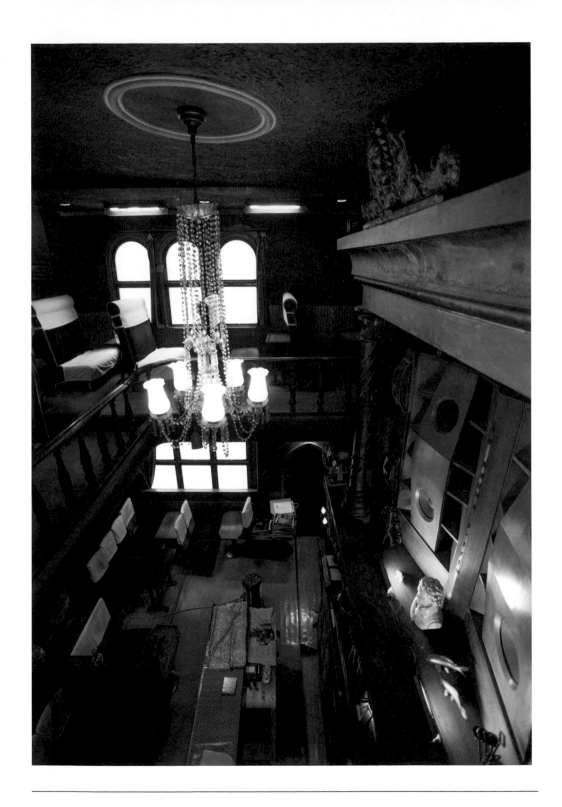

(Lion)

品味英式手法沖煮的咖啡和
思古情懷的老班底

名曲喫茶 LION

菜單相當簡單，溫熱的飲品、冰涼的飲品，以及冰淇淋。咖啡由店長每日親手沖泡。有冰淇淋汽水、奶昔、蛋奶酒，還有其他似曾相識的老班底。照片中是檸檬汽水。

☎ 03-3461-6858
🕙 11:00-22:30（L.O.22:20）
🈺 新年連假、夏季休假

創業者的表親學習製作麵包的地方，便是倫敦的「獅子烘焙坊」。在那裡學習到的咖啡豆混合比例、濾布式咖啡沖泡法，現在也小心地傳承下來。咖啡杯和玻璃杯都是長年使用的器具，每家喫茶店都有的菜單，洋溢著昭和時代的風情。在並非人人都能擁有音響器材及唱片的舊時代，音樂愛好家經常在此一邊續杯飲品，一邊聆聽古典音樂。

凍結往昔生活情懷
的
莊嚴空間

宛如宮殿般的建築，是個不論兒童還是大
人，都會沉浸於書香世界中的夢幻空間。

上野、皇居周邊區域——

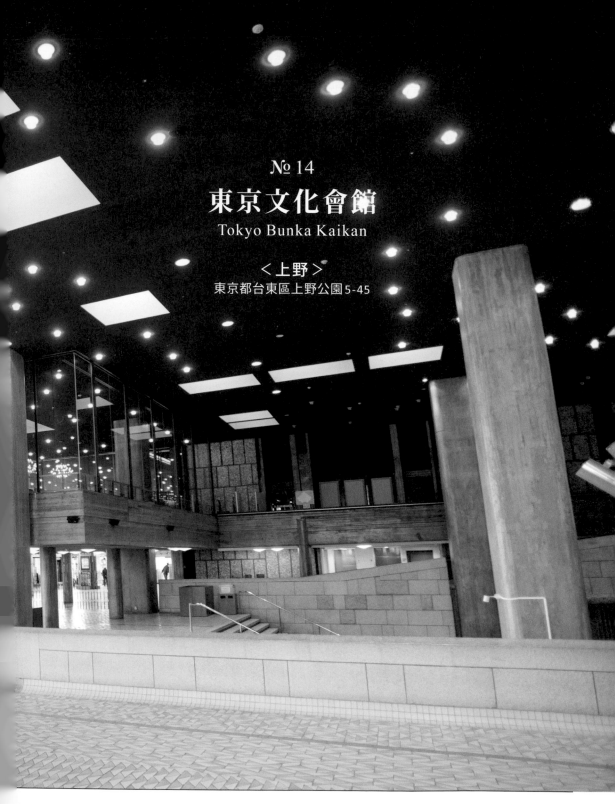

№ 14

東京文化會館
Tokyo Bunka Kaikan

＜上野＞
東京都台東區上野公園 5-45

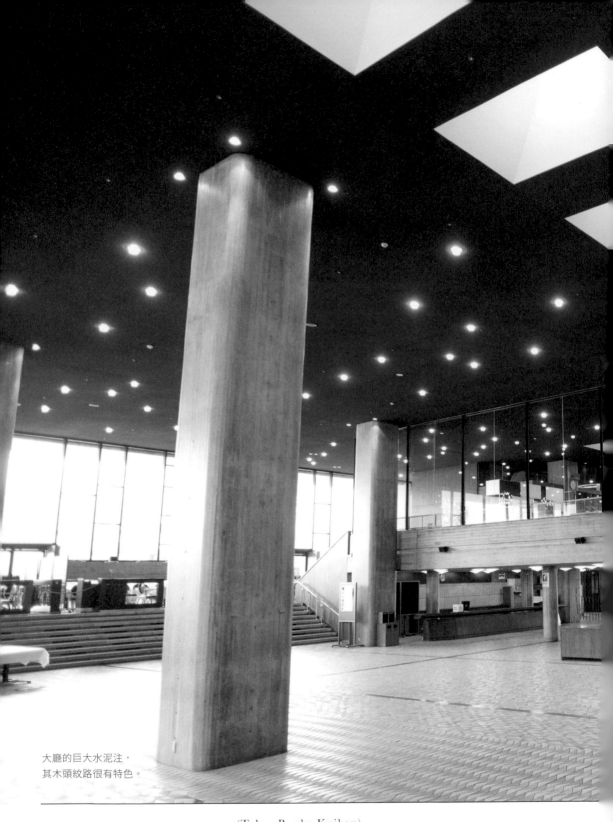

大廳的巨大水泥注，
其木頭紋路很有特色。

(Tokyo Bunka Kaikan)

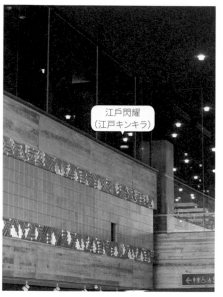

（右）大廳展示著日本現代主義雕塑家流政之的浮雕「江戶閃耀（江戶キンキラ）」。流氏也參與了小演藝廳的內裝設計。（左上）館內隨處可見的紅色與藍色，是建築師前川國男依個人喜好使用的顏色。（左下）JR上野站公園口，出站即可見的入口大門。

江戶閃耀
（江戶キンキラ）

東京文化会館

與上野公園自然風情相互呼應的音樂殿堂

位於上野恩賜公園入口附近，有「音樂殿堂」之稱的「東京文化會館」，是日本第一座具正式規模的音樂演藝廳，於昭和36年開館。館內有演出歌劇、芭蕾舞、交響樂的大演藝廳、表演室內樂、獨奏樂的小演藝廳、音樂專門圖書館及餐廳等多項設施。

設計者是前川國男，也是建造位於東京文化會館對面、登錄世界文化遺產的「國立西洋美術館」建築師勒‧柯比意的弟子。前川將屋頂高度對齊，也是為了向師父致敬。為了融入公園的自然景色，會館使用許多可飽覽外部景色的玻璃，地板採用落葉樣式的磁磚，皆是考慮到呼應周圍環境的設計。牆壁及樓梯的配色、燈光、梁柱、觀眾席等，精采之處非常多，令人流連忘返。

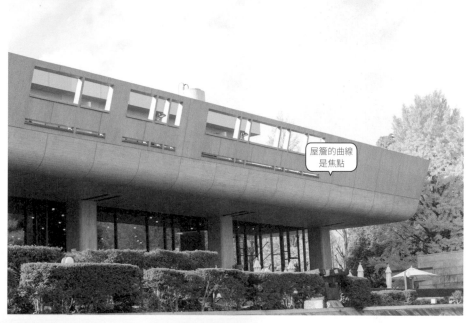

屋簷的曲線
是焦點

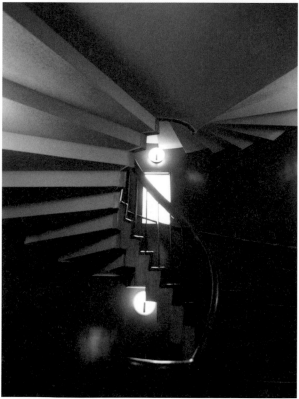

（上）具象徵意義的大屋簷。建築高度和對面的「國立西洋美術館」同高。（右下）大廳地板的磁磚，是以公園的落葉為意象。（左下）公共區域的樓梯，使用象徵熱情的紅色。而工作人員區域的樓梯，則是象徵冷靜的藍色（見P114）。

（Tokyo Bunka Kaikan）

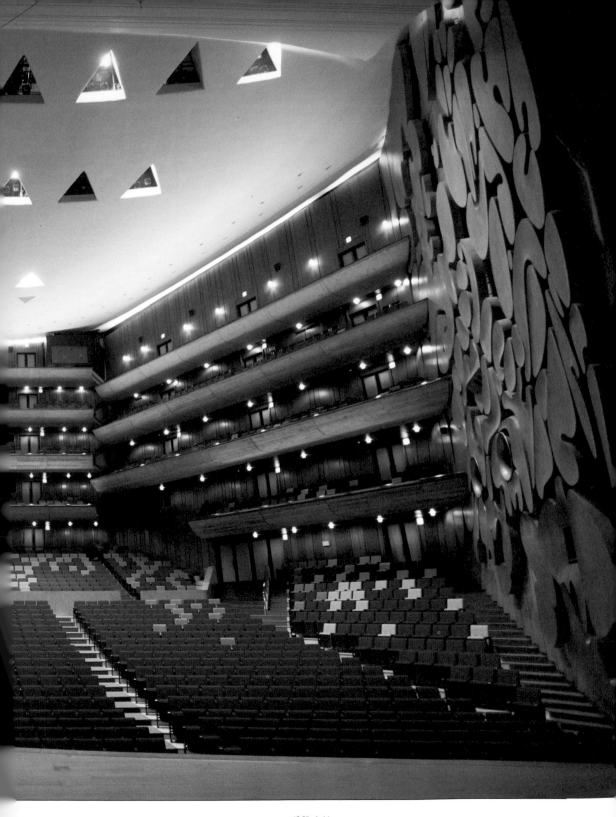

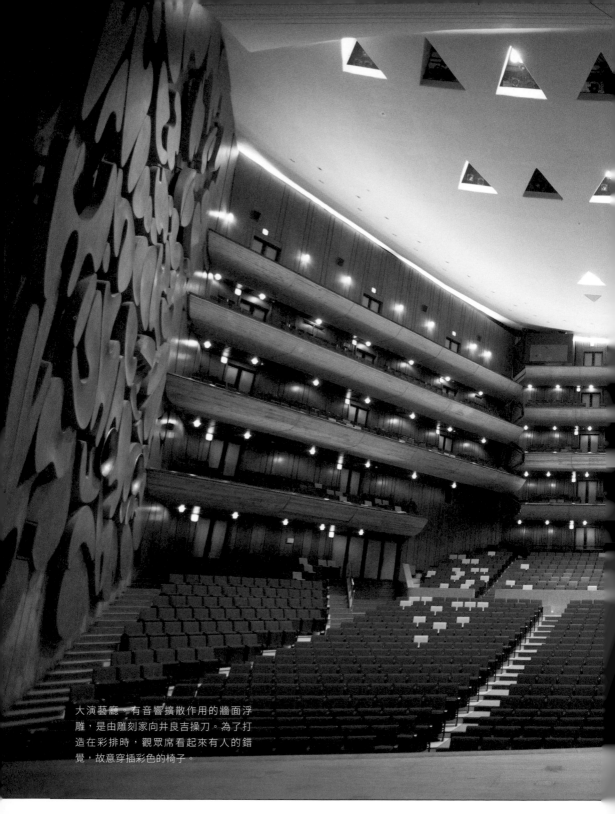

大演藝廳。有音響擴散作用的牆面浮雕，是由雕刻家向井良吉操刀。為了打造在彩排時，觀眾席看起來有人的錯覺，故意穿插彩色的椅子。

(Tokyo Bunka Kaikan)

演出者的簽名

（右上）裝飾著公演海報及簽名的大演藝廳舞台之兩側空間。可以參加不定期舉辦的導覽之旅，參觀後台景象。（左上）大演藝廳的音響擴散板。有表現日出或日落雲朵的形狀等諸多說法。（右下）大演藝廳的走廊，是讓人不禁心情高昂的粉紅色。（左下）工作人員使用的樓梯，也留下許多簽名。

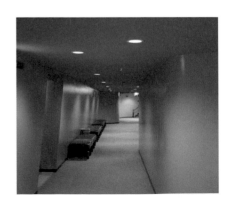

交通方式：JR「上野站」（公園口）徒步1分鐘；東京Metro地下鐵銀座線、日比谷線「上野站」徒步5分鐘；京成電鐵「上野站」徒步7分鐘
設計者：前川國男
竣工年：1961年

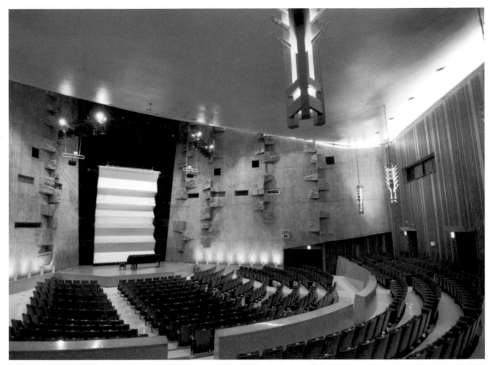

以洞窟為意象設計的小演藝廳。凹凸的牆面、有機的燈光、舞台上有「上昇屏風」之稱的音響擴散板，皆是出自現代主義雕塑家流政之之手。

勒·柯比意與前川國男

建築師前川國男於昭和3年赴法，在現代摩登建築巨匠勒·柯比意的工作室修行二年。從「東京文化會館」內有露天座位的「Café HIBIKI」，可以望見勒·柯比意設計建造的「國立西洋美術館」。帶著弟子對師父的敬意，將建築物的高度對齊，以相互呼應的意象設計外牆及屋簷。

Café HIBIKI

☎ 03-3821-9151

✿〔疫情期間〕暫停營業
※可能依演藝廳公演日變更營業時間

休 以東京文化會館為準

熊貓鬆餅

開演前的好夥伴，單盤料理

Forestier 餐廳（弗瑞斯提悠餐廳）

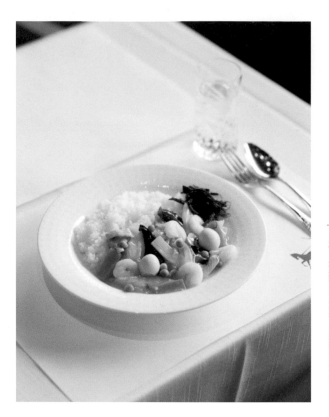

雜碎，是昭和時代廣為人知的西式中華蓋飯。「獨家雜碎」（1,280日圓），是在以清湯為底的芡汁中，加入了豬肉、蝦子、烏賊、大白菜、竹筍等豐富食材。搭配的小菜，是醃漬海帶。

☎ 03-3821-9151
🕐 11:00-19:00
※依演藝廳公演日可能變更營業時間
㊡ 依東京文化會館為準

甜點是「熊貓蛋糕捲」

東京文化會館二樓「Forestier餐廳（弗瑞斯提悠餐廳）」，與位於西洋美術館旁邊，有露天座位的自助式咖啡廳「Café HIBIKI」，兩者都是明治5年創業、同樣位於上野恩賜公園的老牌西餐廳「上野精養軒」的直營店。在劇場開演前，想要稍微墊胃的人，推薦東京文化會館的限定料理「獨家雜碎」，這是自昭和36年開館以來便有的傳統菜色。此外，還有套餐料理及單點料理，甜點「熊貓蛋糕捲」和拿鐵也很受歡迎。

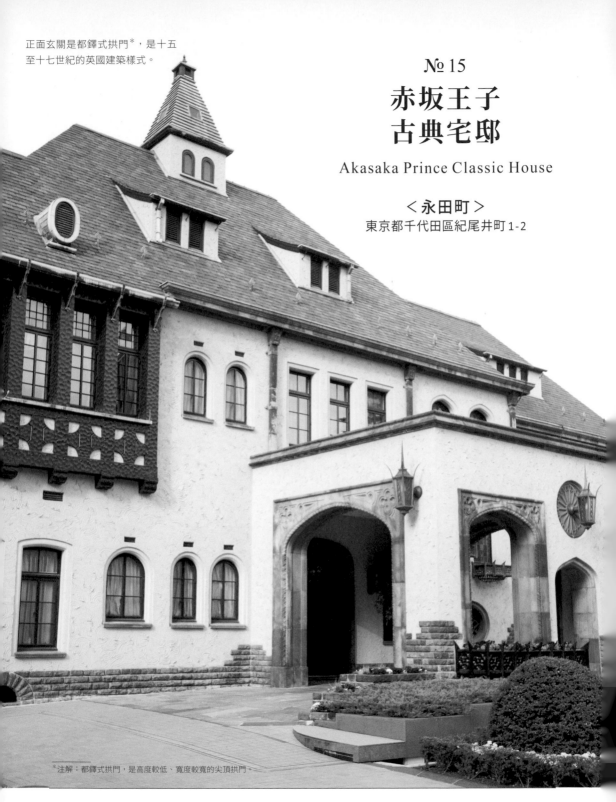

正面玄關是都鐸式拱門※，是十五
至十七世紀的英國建築樣式。

赤坂王子
古典宅邸

Akasaka Prince Classic House

＜永田町＞
東京都千代田區紀尾井町1-2

※注解：都鐸式拱門，是高度較低、寬度較寬的尖頂拱門。

(Akasaka Prince Classic House)

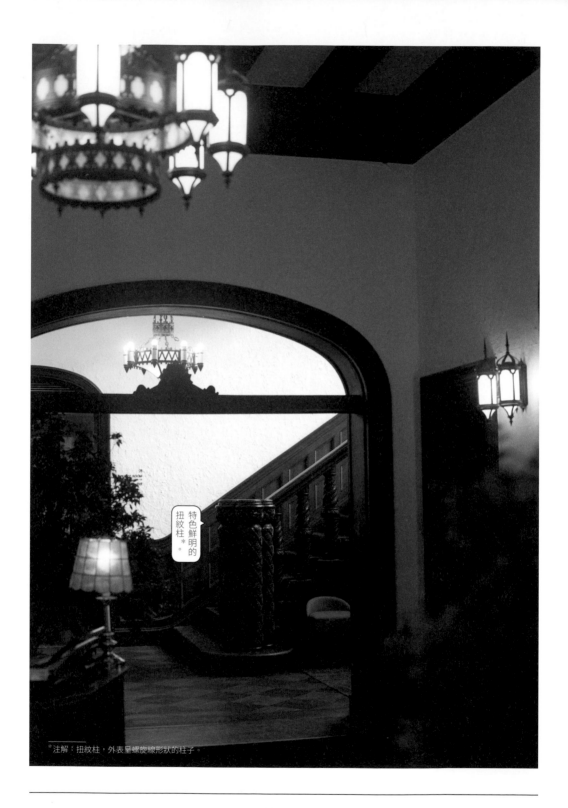

特色鮮明的扭紋柱*。

*注解：扭紋柱，外表呈螺旋線形狀的柱子。

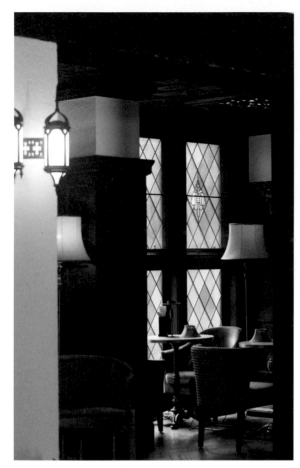

(P118)以樓梯為首，館內多處皆使用了扭紋柱。柱頭纖細的雕刻相當奪目。（**右上**）嵌在樓梯內的是花形陶瓷器。（**右下**）平成28年進行了保護、維修，復原了施工當時的水晶吊燈。（**左**）作為等候室使用的二樓休憩空間。花窗玻璃的顏色令人心情雀躍。

優雅的天花板裝飾

沉浸於充滿華麗風格的都鐸式建築中

由經手許多皇室宅邸的舊宮內省內匠寮工務課長北村耕造，以及技師權藤要吉所設計，於昭和5年建成了「舊李王家東京宅邸」。自戰後直至近年，這裡一直作為「舊格蘭王子大飯店赤坂舊館」，提供客房、餐廳、酒吧、婚宴設施等空間使用。後來增建了宴會大廳，復原了建當時的燈光及壁紙，「赤坂王子古典宅邸」就此誕生。在這棟頗具歷史意義的壯麗都鐸式建築洋館，可以品嘗到輕鬆的小酒館式法式料理，以及奢華的下午茶。

宅邸時代留下的家具、支撐著寬闊高挑天花板的柱子、雕琢著精緻裝飾的樓梯扶手、可愛地妝點著樓梯的花窗玻璃……。竣工時華麗的面貌及高貴的氣息，洋溢在各個角落。

（右）不僅燈具雅致，天花板裝飾也十分美麗，抬頭仰視，總是令人陶醉。（P121）二樓的房間原是傭人房，現在當作貴賓室使用。

白堊*天花板

交通方式：東京Metro地下鐵有樂町線、半藏門線、南北線「永田町站」（9-b出口）徒步1分鐘；東京Metro地下鐵銀座線、丸之內線「赤坂見附站」徒步5分鐘
設計者：宮內省內匠寮
竣工年：1930年

*注解：白堊，是一種非晶質石灰岩，呈白色，主要成分為碳酸鈣。

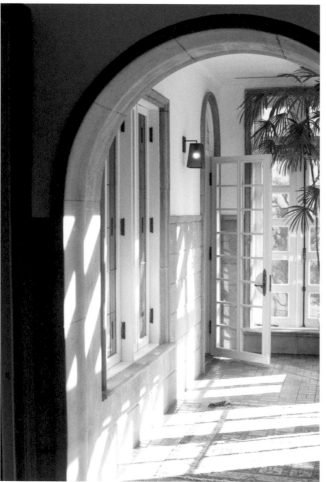

（右上）隨處可見昭和初期的職人技藝。（右下）小窗也採用充滿英國風情的都鐸樣式，多以拱型設計，充滿迷人可愛感。（左）穿過都鐸式拱門，通往陽台。

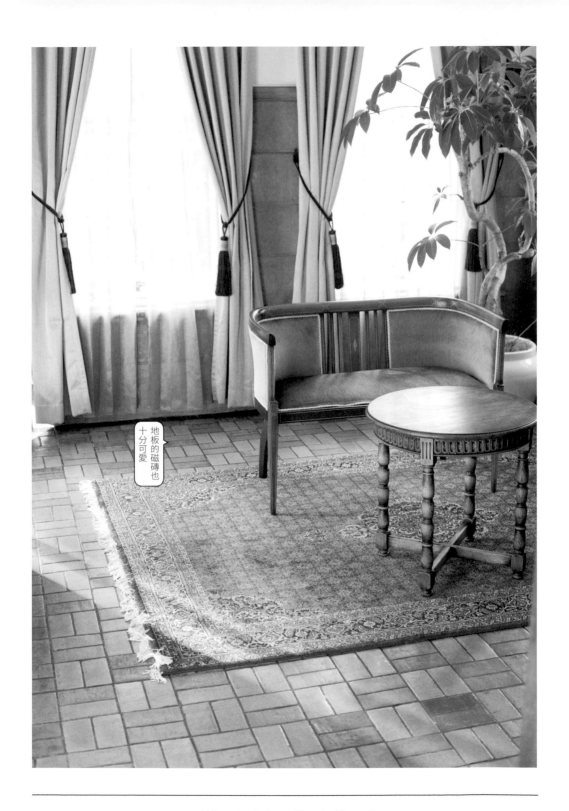

（Akasaka Prince Classic House）

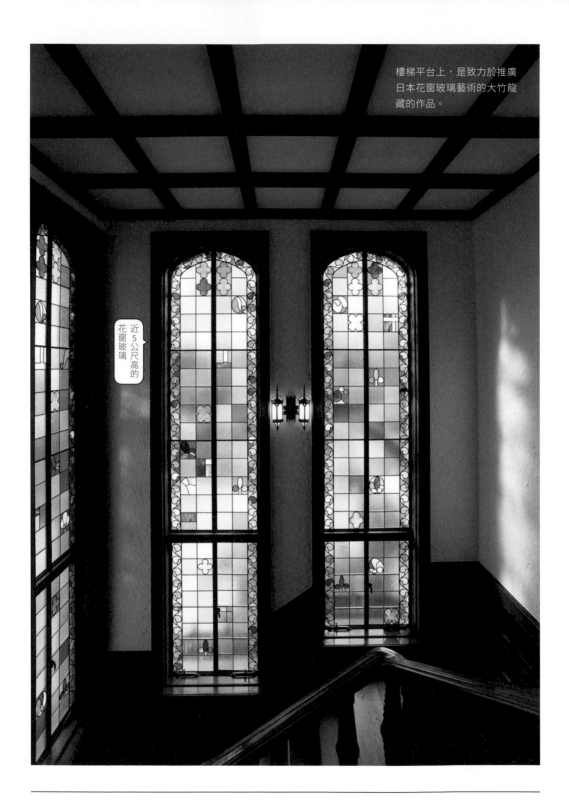

樓梯平台上，是致力於推廣日本花窗玻璃藝術的大竹龍藏的作品。

近5公尺高的花窗玻璃

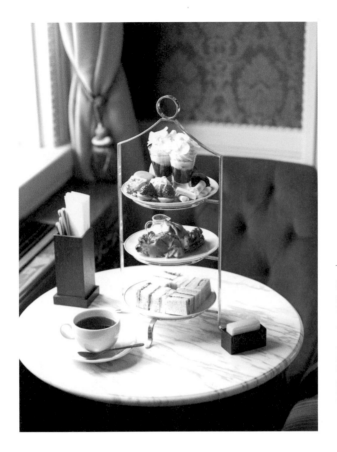

宛如置身於古老又美好的英國氛圍中，享受一段華麗的時光

La Maison KIOI餐廳（梅森‧紀歐伊餐廳）

可享受公主般待遇的「古典下午茶」（4,500日圓）。照片為兩人份），上層會隨季節變換種類，是使用水果的烘焙甜點；中層是搭配煉乳醬享用的蘋果派；下層則是三明治。

☎ 03-6261-1153

✿〔疫情期間〕

午餐｜11:00-16:00（L.O. 14:00），
　　　平日為11:30-16:00

咖啡｜11:00-17:00，
　　　平日為11:30-17:00

晚餐｜18:00-20:00（餐點L.O. 18:30）

酒吧｜暫時休業

㉁ 無公休

這座人氣居高不下的婚宴會場，就位在東京都市中心綠樹環繞的空間中，令人難以想像。在洋溢著高雅氣質的優美宅邸中，可以享用到午餐、咖啡和晚餐。創建時，作為書房和客廳的房間，現在是可提供包場的包廂。館內還有其他如紳士氛圍的酒吧、可以購得甜點當伴手禮的服飾店。平常總是有許多盛裝打扮的賓客，前來慶祝紀念日及喜事，不過，單純和朋友輕鬆前來享受的女性賓客也不少。

（Akasaka Prince Classic House）

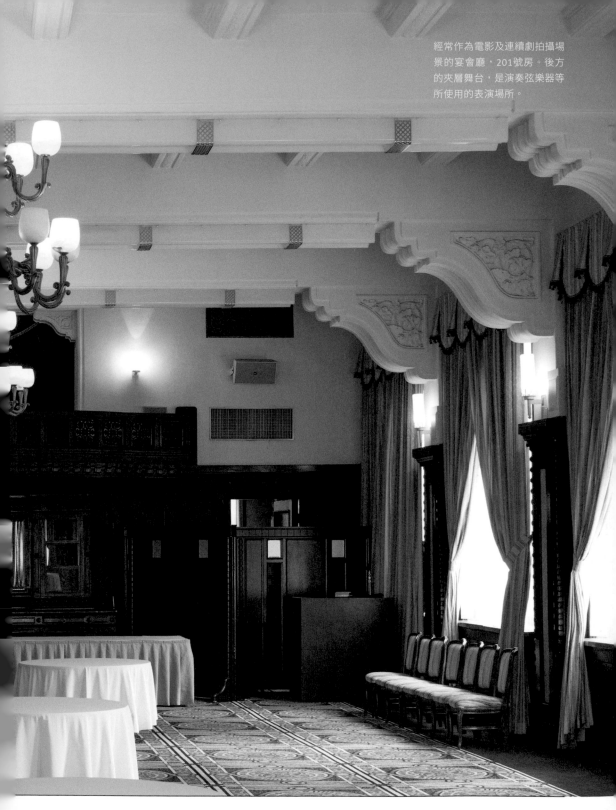

經常作為電影及連續劇拍攝場景的宴會廳，201號房。後方的夾層舞台，是演奏弦樂器等所使用的表演場所。

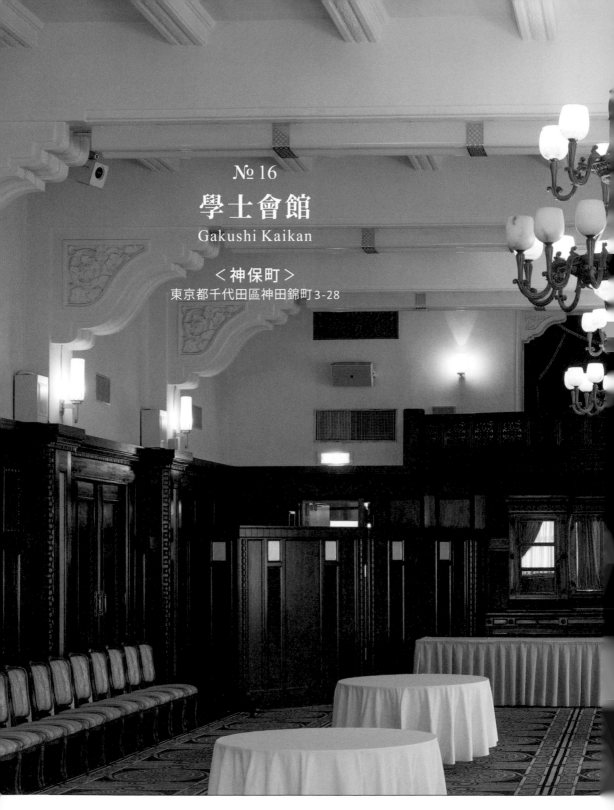

№ 16
學士會館
Gakushi Kaikan

＜神保町＞
東京都千代田區神田錦町3-28

(Gakushi Kaikan)

原是舊帝國七大學之同學會「學士會」的俱樂部建築，建造於東京大學的發源地。館內有住宿客房、餐廳和會議室，當初只限會員使用，現在除部分設施外，一般民眾也能使用。本館也是諸多歷史事件的舞台，如二二六事件*時，於此設置了司令部、戰後由駐日盟軍總司令部接收等。

以昭和初期流行的溝面磚*外牆建造而成的四層樓建築，是昭和3年竣工的舊館，由建築權威佐野利器監修、帝國飯店東京建築家高橋貞太郎設計。左後方的五層樓建築，則是昭和12年完工的新館，設計者為藤村朗。風格古典的內裝，是以羅馬式及哥德式藝術為基調，由多種建築樣式折衷融合而成。因莊嚴感與華麗感並存，於平成15年，獲指定為國家有形文化財。

*註解：二二六事件，一九三六年2月26日發生於東京，為少壯派軍官向政府發動的失敗政變，其中多名政府要員被殺害，進而影響軍人干政。

*註解：溝面磚，表面有一溝一溝的凹凸溝紋形式。

建造於書香小鎮的日本最古老俱樂部建築

手動機械時鐘

（右上）舊館樓梯間的十二角形柱。人造石製的柱子上鑲著鉚釘。（左）在舊館樓梯間，走過百年以上歲月的柱鐘。直至今日，每到整點仍會響起鐘聲。（右下）舊館正面玄關，黃銅製門把。（P127）連高處都鋪上了牆板的201號房入口大廳。開館當時，此房間是大餐廳。

(Gakushi Kaikan)

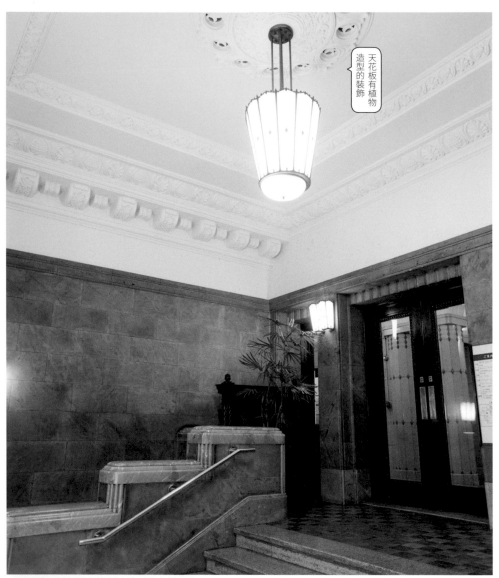

天花板有植物造型的裝飾

（上）半圓形的舊館正面玄關內側。天花板上有立體的松果造型裝飾。（下）舊館正面玄關的磁磚地板。（P129）右上／館內使用了多種樣式的磁磚，到處欣賞、比較很有意思。地板上還鋪了紅地毯，展現高貴的形象。左上／舊館樓梯間。有六角形的樓梯柱等，可看之處很多。右下／昭和12年增建的新館樓梯。樓梯平台的花窗玻璃前，是拍攝婚紗的人氣景點。左下／新館樓梯。挖空的四角形磚牆中的裝飾，能帶給賓客視覺上的享受。

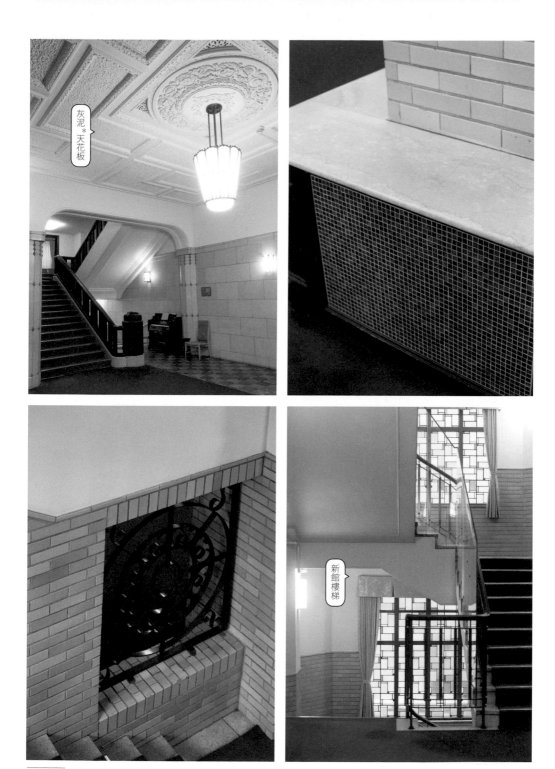

*注解：灰泥，是歐洲的大教堂建築內牆壁及天花板表面常見的材料，通常繪有濕壁畫。

(Gakushi Kaikan)

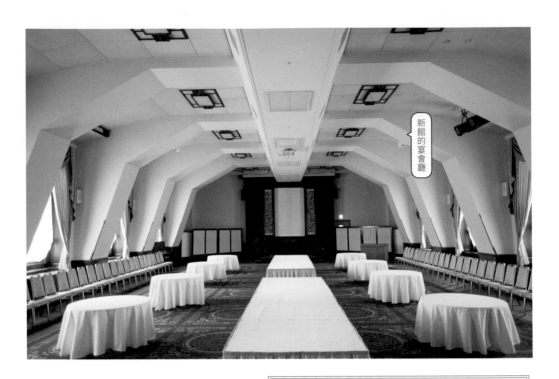

新館的宴會廳

交通方式：都營地下鐵三田線、新宿線、東京Metro地下鐵半藏門線「神保町站」（A9出口）徒步1分鐘；東京Metro地下鐵東西線「竹橋站」（3a出口）徒步5分鐘；JR「御茶之水站」徒步15分鐘
設計者：高橋貞太郎＋佐野利器（舊館）、藤村朗（新館）
竣工年：1928年（舊館）、1937年（新館）

（上）在舊館建成十年後所完成的新館宴會廳，210號室。（右下）舊館玄關裝飾著橄欖樹紋樣的拱心石＊。石材為日之出石＊。（左下）白山大道旁的舊館外牆是溝面磚。建築物的轉角呈曲線，也是一大特色。

＊注解：拱心石（keystone），是指拱門或拱道建築，在最頂端有一塊石塊來契合兩邊的石頭並承受其壓力。
＊注解：日之出石，不易風化，亦常用於製作墓碑。

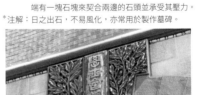

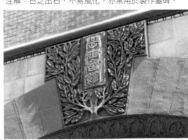

以克拉克博士命名的
料多美味咖哩

THE SEVEN'S HOUSE 咖啡＆啤酒吧

午餐菜色之一「克拉克咖哩」，在使用精心挑選的香料調製而成的微辣咖哩醬中，加入了大量自契約農場訂購的蔬菜。配料包含肉類，米則使用十六穀米。這道菜的始祖，來自北海道大學，校內的餐廳也有同樣的咖哩料理。

☎ 03-3292-5935
✿ 10:30～20:00（L.O. 19:00）
㊡ 新年連假

館內有中式、壽司及日式料理、法式料理等多間餐廳。其中氣氛最為輕鬆的是，命名自舊帝國七大學的「THE SEVEN'S HOUSE咖啡&啤酒吧」。白天除了提供午餐，也可以享用咖啡、下午茶。晚上則能品嚐料理和酒。美國教育家，也是札幌農學校首任副校長——克拉克博士（William S. Clark），據說他赴札幌農學校（現北海道大學）任教時，向學生推廣了營養均衡的咖哩，因而發想了「克拉克咖哩」（1,300日圓），便成了午餐時段的招牌餐點。其隔壁曾經是談話室的法式餐廳「Latin」，也有著獨具風格的設計。

(Gakushi Kaikan)

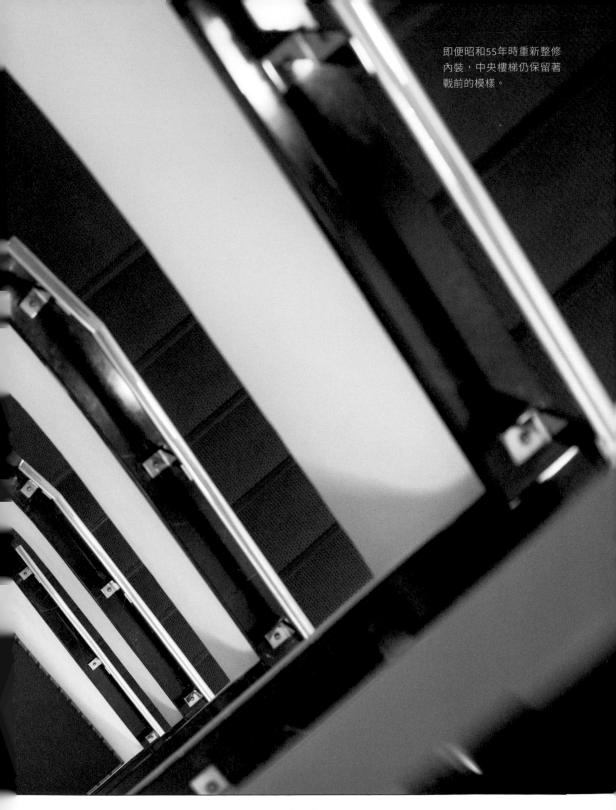

即便昭和55年時重新整修內裝，中央樓梯仍保留著戰前的模樣。

№ 17

山之上飯店

Hilltop Hotel

＜御茶之水＞
東京都千代田區神田駿河台1-1

(Hilltop Hotel)

(№ 17)

這棟建造於昭和12年，有著頗具特色的Z字形外牆，採裝飾風藝術的時髦建築物，是由經手多棟西式建築的美籍建築師威廉・梅瑞爾・沃里斯（William M. Vories）設計。一開始，這裡是作為九州煤炭商佐藤慶太郎等人，發起的文化福祉事業的據點「佐藤新興生活館」。後來也經歷了戰時被日本海軍接收，戰後被美軍接管的時代。

昭和29年，作為飯店正式開幕。由於位在書香小鎮——神保町附近，周圍有許多學校及出版社，加上貼心的服務，令作家們著迷，成了文人雅士的住宿首選。每位作家都有各自指定的房間，可說是深受文豪喜愛的飯店專屬的特色。位在都會中心、小巧精美的三十五間客房，沒有一間的裝潢格局重複，甚至連東京在地人都會特地前來住宿。

（P134）403號房，是窗外有座和風庭園的「雙人套房附庭園」，也是作家山口瞳喜愛的房間。（右上）古董風的房間鑰匙。（右下）在和室擺設西式床鋪的401號房，是小說家池波正太郎常住的房間。（左）門把位置偏高，是戰後由美軍接收時，當作宿舍使用所留下的歷史痕跡。

各式各樣風格的房間

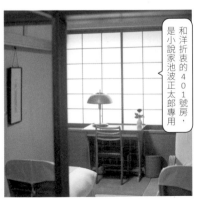

和洋折衷的401號房，是小說家池波正太郎專用

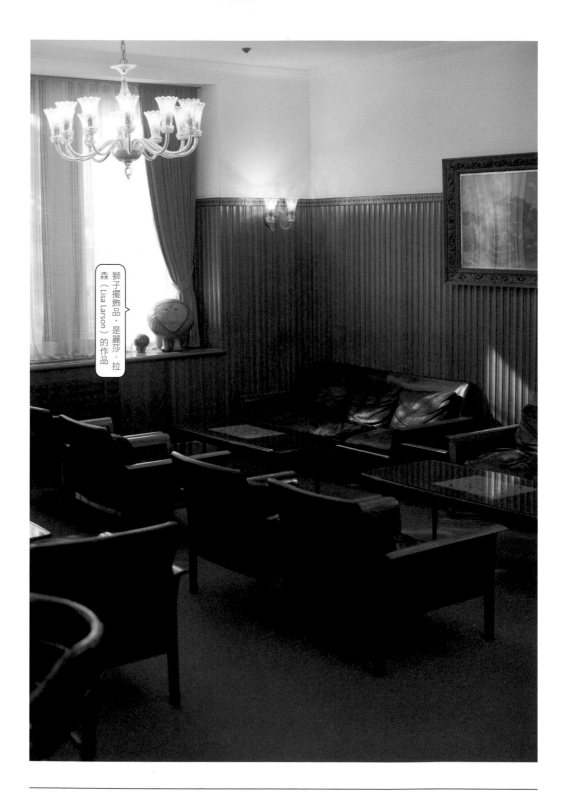

獅子擺飾品，是麗莎·拉森（Lisa Larson）的作品

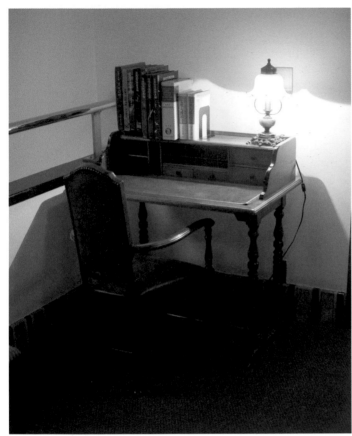

（右上）館內到處都裝飾著以陶器製成的踢腳板，相當罕見。（右下）以灰泥打造的牆壁，有與建造當時相同設計的陶製裝飾。（左）擺設在走廊的寫字檯。現在仍有人在此查閱資料、撰寫書信。館內鋪設的紅地毯，十分有品味。

外國糖果

（P136）一樓大廳。一人座的椅子，是來自挪威家具商Vatne Mobler的產品。（右）飯店面對斜坡的出入口大門。（左）前台有販售甜點以及束口袋等伴手禮。

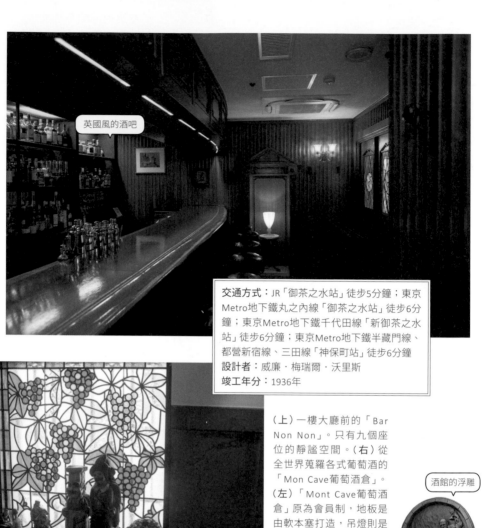

英國風的酒吧

交通方式：JR「御茶之水站」徒步5分鐘；東京
Metro地下鐵丸之內線「御茶之水站」徒步6分
鐘；東京Metro地下鐵千代田線「新御茶之水
站」徒步6分鐘；東京Metro地下鐵半藏門線、
都營新宿線、三田線「神保町站」徒步6分鐘
設計者：威廉‧梅瑞爾‧沃里斯
竣工年分：1936年

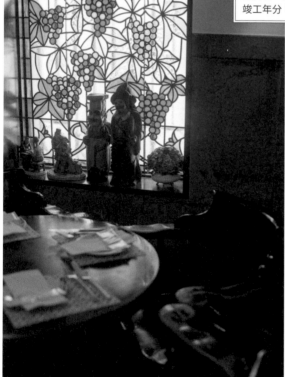

（上）一樓大廳前的「Bar
Non Non」。只有九個座
位的靜謐空間。（右）從
全世界蒐羅各式葡萄酒的
「Mon Cave葡萄酒倉」。
（左）「Mont Cave葡萄酒
倉」原為會員制，地板是
由軟木塞打造，吊燈則是
木製。

酒館的浮雕

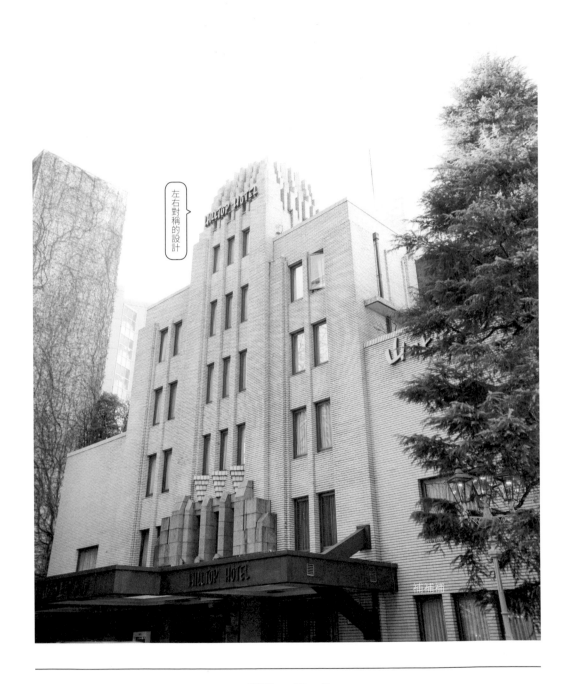

左右對稱的設計

柿柿柿

(Hilltop Hotel)

於古典風飯店的大廳
享受優雅時光

大廳

「Coffee Parlor Hilltop」最受歡迎的「草莓鮮奶油蛋糕」（660日圓），可以在大廳品嘗到。蛋糕內塗滿了以精選鮮奶製成的鮮奶油。由於每次使用的餐盤都不同，能享受不同的視覺樂趣。

☎ 03-3293-2311（總機）
✿ 11:30-L.O. 15:30
㊡ 無公休

館內以天婦羅與日式料理餐廳「山之上」，以及中式餐廳「新北京」為代表，另有法式餐廳、鐵板燒、葡萄酒館、酒吧、咖啡店等各式各樣的餐廳。不只住宿賓客，平時也有許多一般民眾會在這裡用餐、飲茶或聚餐。館內裝飾著小說家池波正太郎及文學作家山口瞳的畫作，在時光緩緩流洩的紅地毯大廳中，可以品嘗到「Coffee Parlor Hilltop」的蛋糕及三明治等輕食。

（№ 17）

140

建在高台上，以鋼筋水泥打造的舊館
三層樓建築。由建築大師坂倉準三增
建後，也曾由建築設計事務所「MIKAN
Architects」及法國藝術家陸續進行修
繕、改建、改裝。二〇二〇年預計完成
的增建部分，由建築師藤本壯介負責。

舊東京日法學院
Institut français du Japon - Tokyo

＜飯田橋＞
東京都新宿區市谷船河原町15

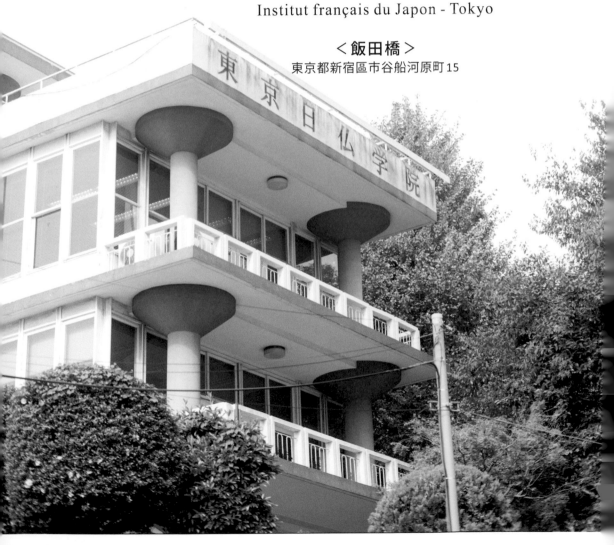

(Institut français du Japon - Tokyo)

日照充足

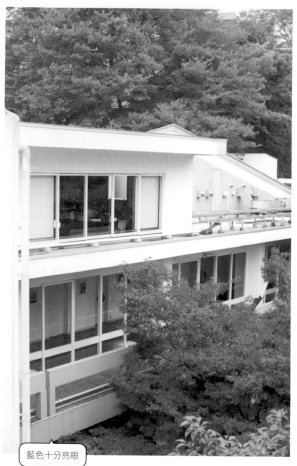

藍色十分亮眼

（上）樓梯和窗戶的配置，都可以感受到坂倉的美學。（左）二樓的長廊還有展示作品的功用。（下）陽台及屋內都可以看到被稱為蘑菇的柱子。（P143）上／由內往外看可看到P141的陽台。下／妝點著每間教室牆面的，是法國藝術家的作品。

藝術圍繞的悠然空間

飯田橋及神樂坂一帶，由於有許多法國人，加上有如蒙馬特街景般的石板路，因而有「小巴黎」之稱。之所以有這麼多法國人居住，是因為這裡有一間一九五二年開校、推廣法語教育與文化的先驅——「舊東京日法學院」。初期建築設置了雙重螺旋階梯以及一座塔，增建的新館具備了能看電影的廳室，其設計者為師承勒・柯比意的建築師，坂倉準三。

除了可舉辦講座的教室之外，還有多媒體中心、咖啡廳、餐廳、書店、草木茂盛的庭園等設施。不論是建築迷還是附近居民，任何人都可以光臨，享受到法國小旅行的氣氛。

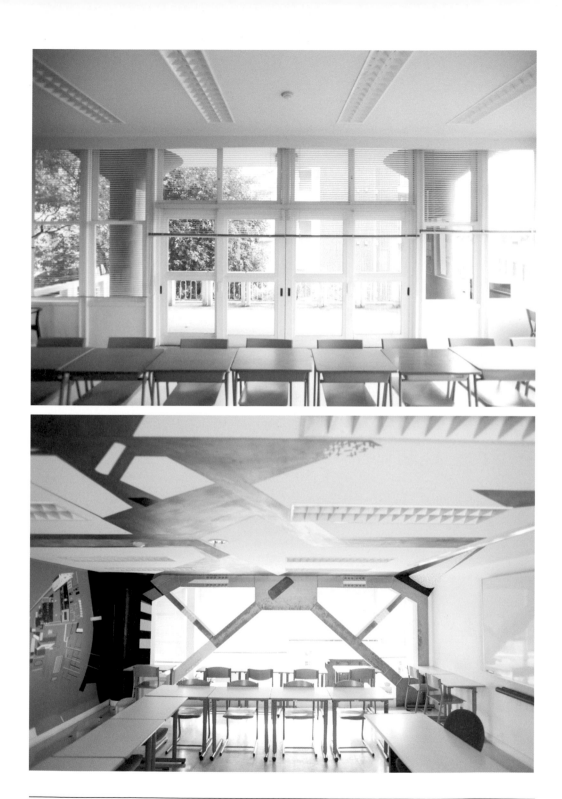

(Institut français du Japon - Tokyo)

可以看電影

交通方式：JR、東京Metro地下鐵
東西線、南北線、有樂町線、都
營大江戶線「飯田橋站」徒步7分
鐘；都營地鐵大江戶線「牛込神樂
坂站」（A2出口）徒步7分鐘
設計者：坂倉準三
竣工年：1951年、1961年

（上）播放電影、舉辦音樂表演、演講的演藝廳「Espace
Images」。（下）可閱覽、視聽書、CD、DVD等的資料室
「多媒體中心」。擺放著梯子的書架，也是一大特色。

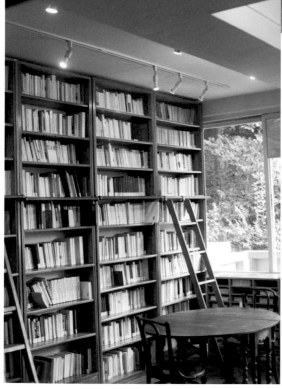

（P144）走進位於L型設計建築物中央的塔內。這
裡有座據說是世界唯二的雙重螺旋樓梯。表示
致敬法國香波爾城堡樓梯之意。（上）法文書籍
專賣店「歐明社 RIVE GAUCHE店」。（下）可品嘗
輕食的咖啡店。

(Institut français du Japon - Tokyo)

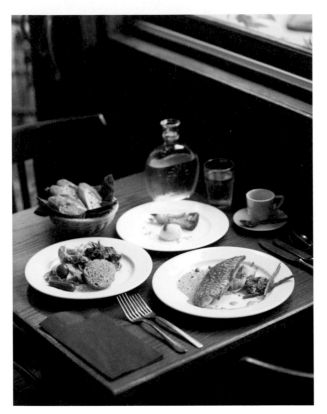

置身於巴黎的
惬意小酒館

La Brasserie（拉布拉斯里）

一道前菜、一道主菜、一道甜點、咖啡或紅茶的午間套餐「Détente」（2,400日圓）。這次的前菜是法式肝醬，主菜是香煎金線魚，甜點是西洋梨塔，還有一杯濃縮咖啡。

☎ 03-5206-2741
☼ 午餐｜11:45-15:00（L.O.14:30）
　晚餐｜18:00-22:00（L.O.21:00）
　※週日只營業午餐時段
㊡ 週一、國定假日

座落於綠意盎然中庭內的建築物，是介紹法國美食文化的餐廳。一開始是小小的酒吧，後來成了小酒館，逐漸演變為今日的風貌。與日本料理同樣被登錄為聯合國無形文化遺產的法國料理及葡萄酒，從套餐到單品都有，能用實惠的價格品嘗到。店內超過七十個座位，還有個小舞台能舉行演奏會，無論白天夜晚都和樂歡愉。在春季及秋季氣候舒適的日子，也會開放露天座位。有時會客滿，請記得要事先預約。

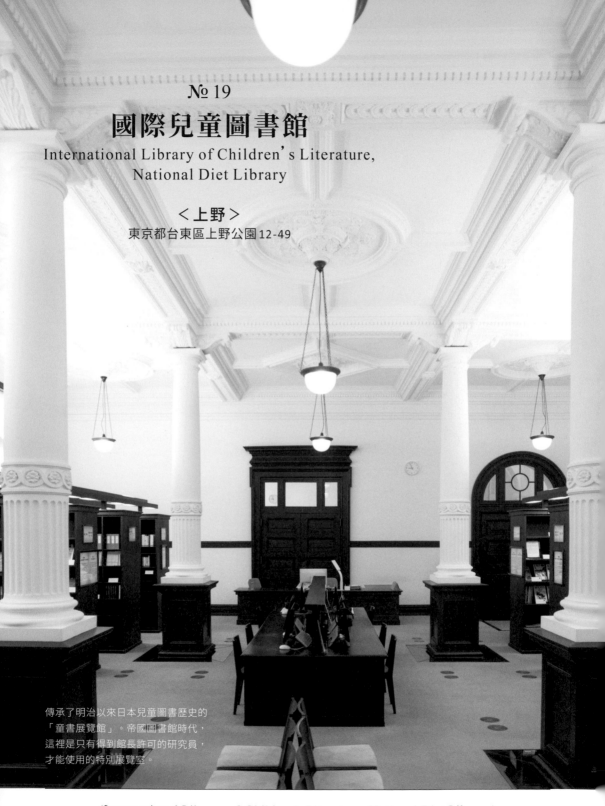

國際兒童圖書館

International Library of Children's Literature,
National Diet Library

＜上野＞
東京都台東區上野公園 12-49

傳承了明治以來日本兒童圖書歷史的
「童書展覽館」。帝國圖書館時代，
這裡是只有得到館長許可的研究員，
才能使用的特別展覽室。

(International Library of Children's Literature, National Diet Library)

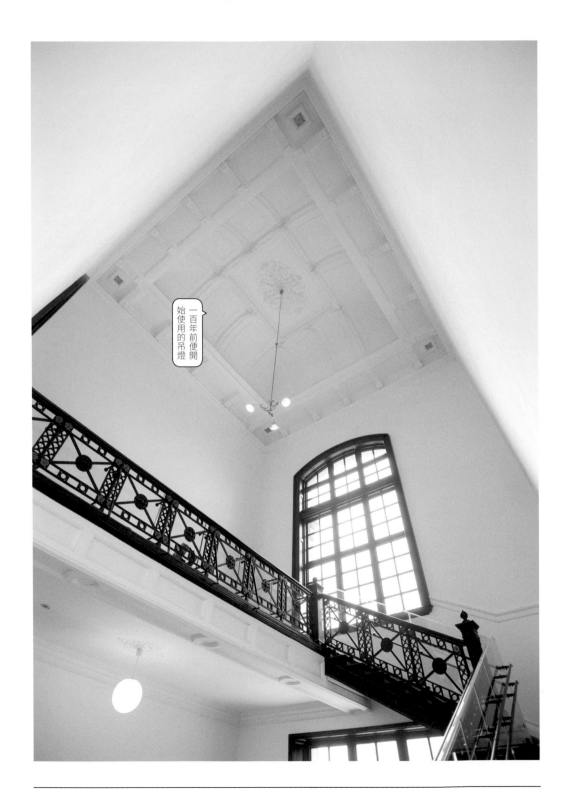

拱型的窗戶很有特色

（P148）大階梯從一延伸到三樓，大約有20公尺高的挑高空間。（上）磚瓦建物的外牆，是以亮灰色的白丁場石＊，和法式砌法＊所鋪砌的米白色裝飾薄磚打造而成。（右下）原為貴賓室的「探索世界的房間」。天花板精緻的鏝繪和吊燈十分引人注目。（左下）可觸摸到創建時外牆的三樓長廊。

充滿故事的兒童專屬書香宮殿

國際兒童圖書館，是由連結多間閱覽室及展示室的磚瓦建築，以及有研修室和資料館，外型是和緩曲線的圓弧建築組成。這棟明治39年被建造為帝國圖書館的文藝復興式磚瓦建築，有拱型大窗戶及以法式砌法所鋪砌的裝飾薄磚，令人印象深刻。昭和4年經過增建，改為國立國會圖書館分部上野圖書館，再經過建築大師安藤忠雄參與的改裝，重生為今日的模樣。有著亮眼灰泥柱的「童書展覽館」，十分神似《哈利波特》的世界。「探索世界的房間」裡，天花板的鏝繪＊及寄木細工＊打造的地板，都相當迷人。「書本博物館」，仍保留著創建時的紅磚瓦，建築本身的看點也非常多。宛如宮殿般的建築，是個不論兒童還是大人，都會沉浸於書香世界中的夢幻空間。

＊注解：白丁場石，是神奈川縣西部湯河原町鍛冶屋所產的石材，現已停止開採。

＊注解：法式砌法，每皮皆以丁磚及順磚交互排列。

＊注解：鏝繪，是灰泥牆以鏝刀刻出的動植物浮雕裝飾。

＊注解：寄木細工，即木片拼花工藝品，是日本箱根特產的一種傳統工藝品。

（International Library of Children's Literature, National Diet Library）

149

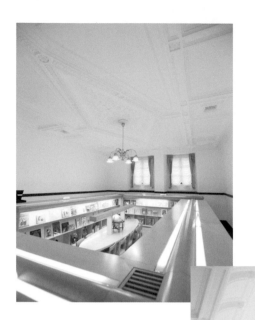

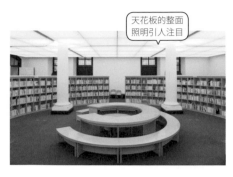

天花板的整面
照明引人注目

(右上)「小朋友的房間」為了不產生陰影，特別在
照明下了工夫。(P151)「書本博物館」中，如神殿
般的裝飾，右門現在仍作為書庫的出入口使用。

交通方式：JR「上野站」（公園口）徒步10分鐘；
東京Metro地下鐵銀座線、日比谷線「上野站」徒
步15分鐘；京城電鐵「上野站」徒步17分鐘
設計者：久留正道＋真水英夫等（帝國圖書館）、
安藤忠雄建築研究所＋日建設計（改裝、圓弧棟）
竣工年：1906年、2002年
開館時間：9:30-17:00
休館日：週一、國定假日（5月5日兒童節開館）、
新年連假、每月第三個週三

(右下)「書本博物館」的牆壁和天
花板，是由日本各地的灰泥師傅共
同協力復原成創建時的模樣。(左
上／左下)「探索世界的房間」，
是舊帝國圖書館時代的貴賓室。天
花板為鏝繪，地板為木板組合而成
的寄木細工，這是全館格調最高的
地方。

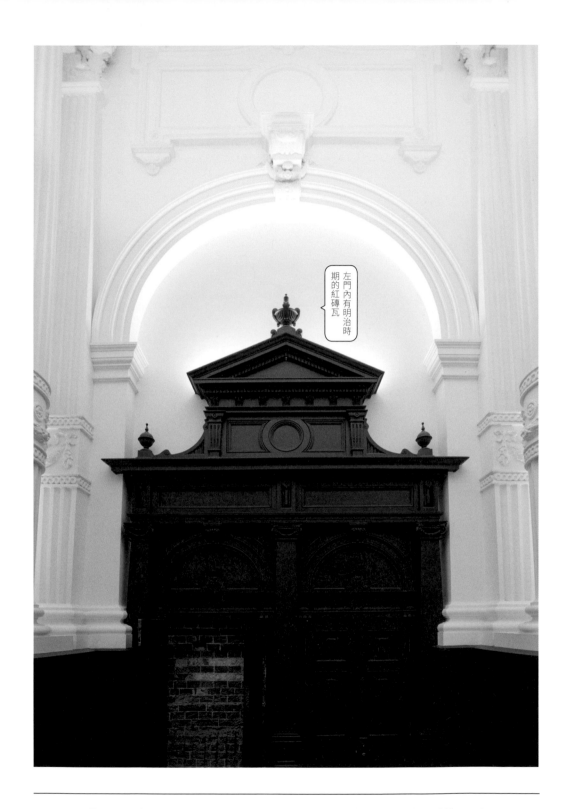

(International Library of Children's Literature, National Diet Library)

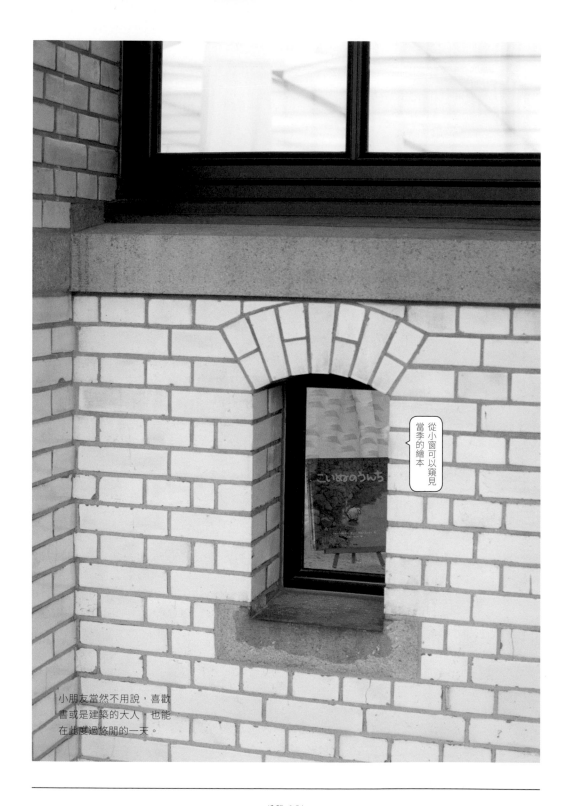

從小窗可以窺見當季的繪本

小朋友當然不用說，喜歡書或是建築的大人，也能在此度過悠閒的一天。

自磚瓦建築內的咖啡廳
眺望著拱弧型建物，
小憩片刻

Café Bell（貝爾咖啡）

館內雖然有可以吃便當、哺乳的空間，但基本上禁止窺視特定的場所，也禁止飲食。不過，這間氣氛悠閒、日照充足的咖啡簡餐店，午餐頗受好評。在充分體驗書本和建築物的歷史之後，來一杯冰淇淋汽水，真是別具風味。

新館
圓弧棟

☎ 03-3827-2053
✿ 9:30-17:00（L.O.16:30）
㋡ 依國際兒童圖書館為準

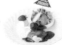

兒童餐

這間咖啡簡餐店位於磚瓦棟的增建部分，四周以玻璃窗環繞。可以近距離看見位於中庭對面，因建築物優美的曲線設計，而被稱為圓弧棟的新館。不管是藉由看書學習、玩樂的兒童，還是來查找資料的大人，在圖書館度過一天的人們，經常在這裡休息片刻，滿足胃口。在這裡，可品嘗到每日午餐、咖哩飯、義大利麵、三明治、蛋糕套餐、冰淇淋汽水等輕食及甜點。為了小朋友推出的「兒童餐」，還附有幸運籤。

（International Library of Children's Literature, National Diet Library）

舊東京日法學院（P141）

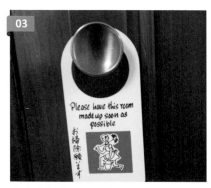

自由學園 明日館（P169）

山之上飯店（P132）

更加深入的
建築散步

本篇補充了書中介紹的25所名建築，
幾張未刊登的照片。
希望讀者從「美味」繼續深入，
享受「住宿」的樂趣。

01_將「教室中的藝術」企劃裡的法國藝術
家之作品，陳列於教室中。

02_舉辦過多次出版紀念活動的講堂，由建
築師遠藤新設計，完成於昭和2年。

03_客房的門把掛牌。風格獨特的插畫和文
字，出自日本畫家遠峰健之手。

04_電梯門上，保留著藝術家東鄉青兒所描
繪的優雅女性畫作。

05_彷彿孩提時代，出現在夢中的客房紗幔
床鋪。

06_表演結束後，在觀眾席集合的人偶們。
這是雜誌採訪時拍攝的紀念照。

07_小巧的單人房，仍保留著創建時的濃厚
風貌。

08_裝飾風藝術風格的吊燈，妝點著樓梯。

09_位於圓頂側的客房，可從窗戶望見東京
車站的圓頂及驗票閘門。

學士會館（P124）

日本橋高島屋（P21）

東京車站藝廊

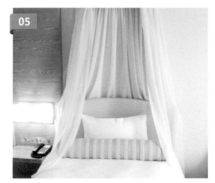

新高輪格蘭王子大飯店（P85）

東京車站大飯店（P14）

PUK人偶劇場（P191）

攝影：甲斐みのり（Minori Kai）

（Column 2）

155

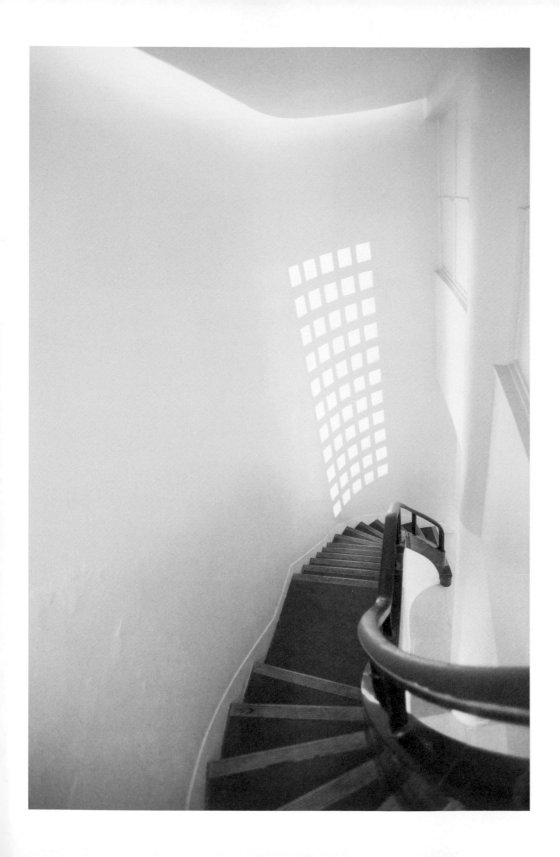

西洋與和風文化
並存的
多元地帶

透過太陽、花、果實、鳥等描繪「生命的禮
讚」的一千六百片陶製馬賽克磚，彷彿述說
著往昔金迷紙醉般的生活。

新宿、池袋、其他區域——

D

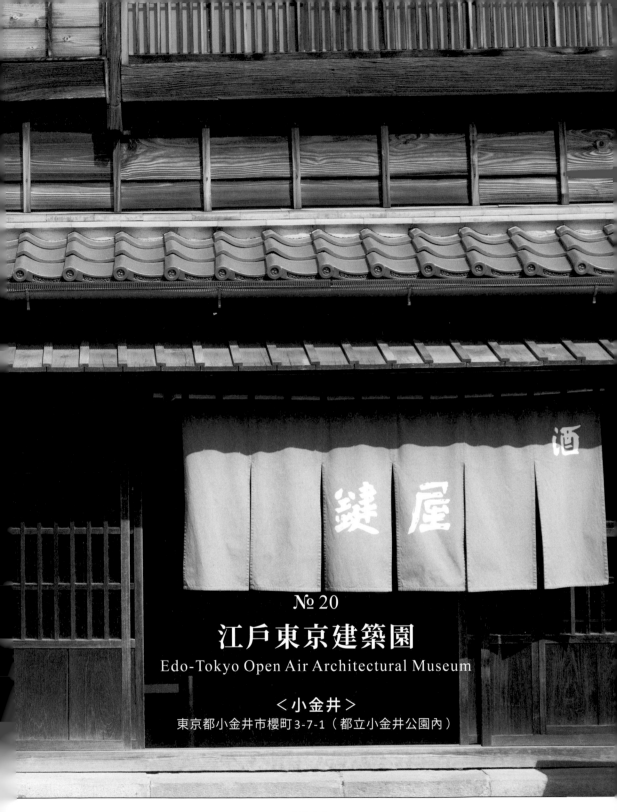

№ 20

江戸東京建築園

Edo-Tokyo Open Air Architectural Museum

＜小金井＞

東京都小金井市櫻町3-7-1（都立小金井公園內）

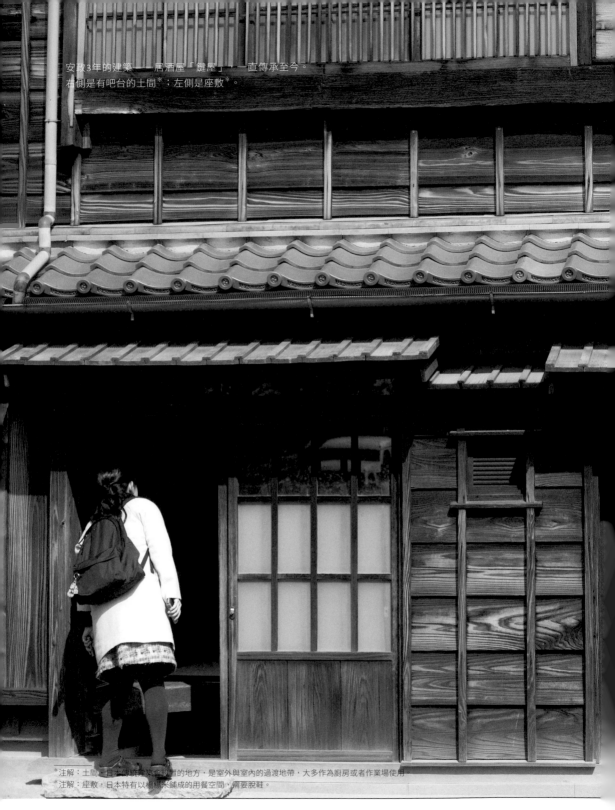

安政3年的建築——居酒屋「鍵屋」一直傳承至今。
右側是有吧台的土間*；左側是座敷*。

*註解：土間，日本傳統建築會設置的地方，是室外與室內的過渡地帶，大多作為廚房或者作業場使用。
*註解：座敷，日本特有以榻榻米鋪成的用餐空間，需要脫鞋。

(Edo-Tokyo Open Air Architectural Museum)

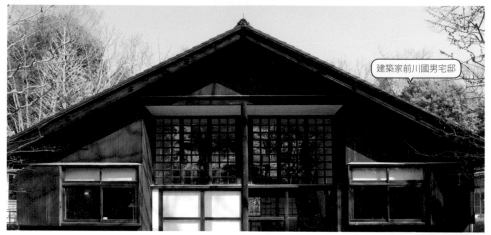

建築家前川國男宅邸

(上) 由於戰爭時建築材料不足，於昭和17年才竣工的「前川國男宅邸」。有懸山式屋頂、直立式排列的木板、支撐房屋的圓柱、玻璃格子窗，其外觀相當有特色。(右下) 特意打造成可輕鬆打開的客廳大門。(左下) 以挑空的沙龍區為中心，周邊配置了書房、寢室和廚房。(P161) 閣樓的圍牆式置物架，具有展示的效果。

鋪著葛布*的大門

宛如小鎮般的戶外博物館

在都立小金井公園內有一座戶外博物館，將江戶時期至昭和中期所建造、具有高度文化價值的三十棟歷史建築物，挪移到這裡並進行修復、保存及展示。園內彷彿一座小鎮。西區展示著建造於明治末期到昭和中期，各種樣式的住宅，以及江戶時代的茅草屋民宅；中央區展示著內閣總理大臣高橋是清的宅邸等，深具歷史意義的建築物；東區則展示著橫跨江戶時代末期到昭和年間的商店、大眾澡堂等，充滿下町風情。透過建築能真實感受江戶、東京的歷史及人們的生活模樣。

園內還有建築大師的自宅「前川國男宅邸」，以家族天倫之樂及家事效率為考量設計的「田園調布之家」、子寶湯是典型的東京錢湯建築，其屋簷裝飾的唐破風*，會令人聯想到神社佛寺。小說家內田百閒也經常光臨的居酒屋「鍵屋」。全都蘊藏著特別的故事。

*注解：葛布，以葛草纖維織成的布，可製夏衣。

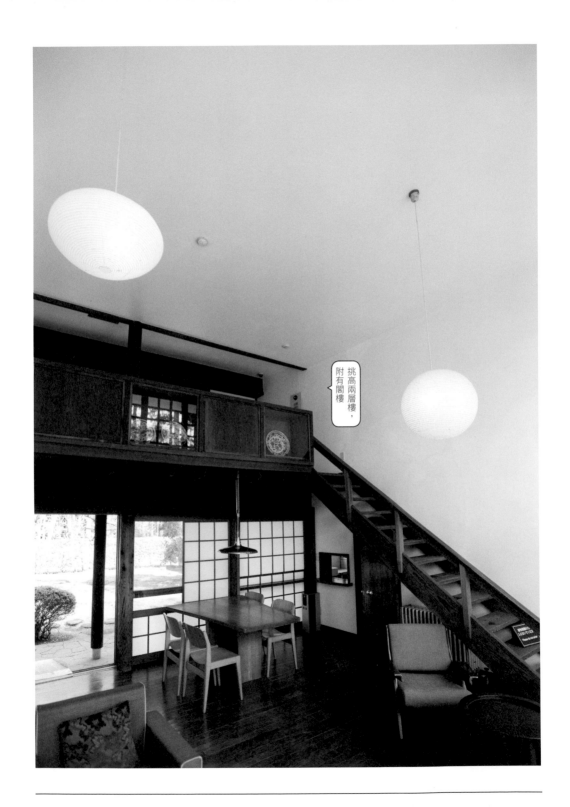

（Edo-Tokyo Open Air Architectural Museum）

（上）昭和4年，建造於足立區的
大眾澡堂「子寶湯」。脫衣場的
架子上放有置衣籃。（中）浴池和
地板都鋪滿了磁磚。（下）澡堂為
歇山式大屋頂，下方的唐破風
上，有七福神寶船的雕刻。脫衣
場的天花板為格天井。以前的廣
告招牌也忠實重現。（P163）浴池
分成三池。

玄關裝飾著「高砂」的磁磚畫，是九谷燒磁
磚畫師的作品。男澡堂及女澡堂也分別有磁
磚畫。

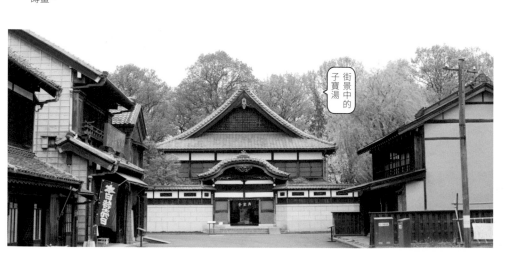

街景中的子寶湯

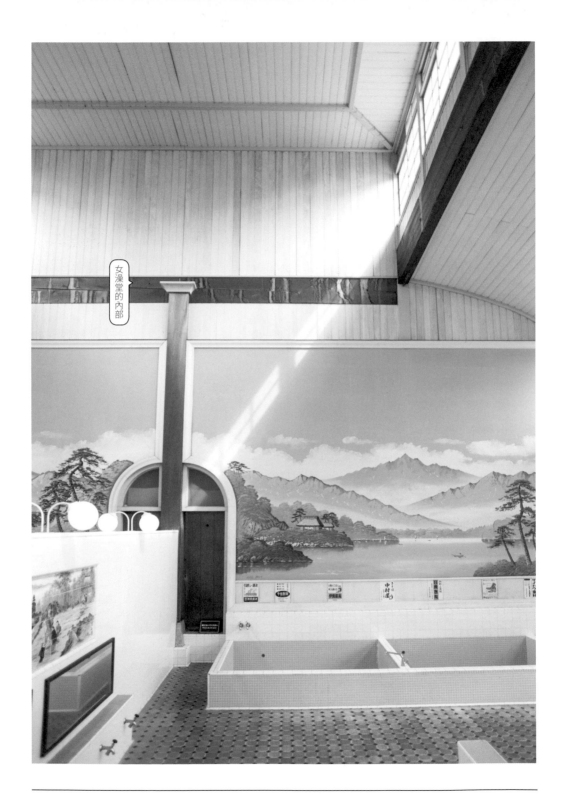

女澡堂的內部

(Edo-Tokyo Open Air Architectural Museum)

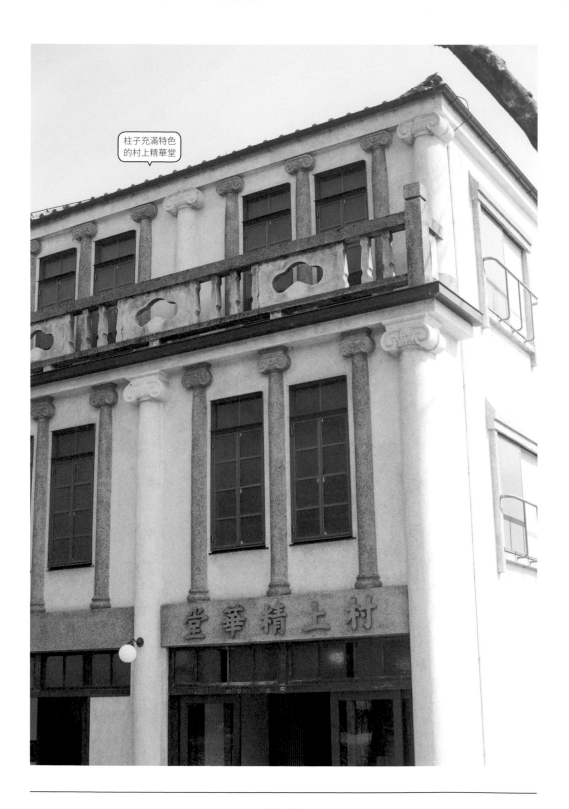

（P164）摩登的雜貨用品店（化妝品店）「村上精華堂」，有著以人造洗石子打造的愛奧尼柱*。（上）「鍵屋」復原了昭和45年左右的風貌。

*注解：愛奧尼柱式（Ionic Order）源於古希臘，特點是較為纖細秀美。柱頭有一對向下的渦卷裝飾。

鍵屋內部

交通方式：JR中央線「武藏小金井站」北口搭乘公車5分鐘。西武巴士「武12」號路線、「武21」號路線往「東久留米站西口」方向，於「小金井公園西口站」下車，徒步5分鐘；關東巴士「鷹33」號路線，往「三鷹站，武藏野營業所」方向，於「江戶東京建築園前站」下車，徒步3分鐘。※西武新宿線「花小金井站」也有公車可搭。
設計者：前川國男等多位
竣工年分：1942年（前川國男宅邸）、1925年（田園調布之家）等其他多數

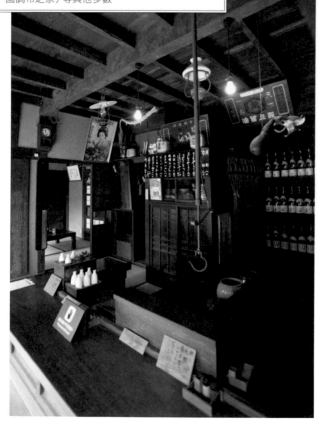

KABUTO啤酒的海報

（右）園內的建築及庭園都經過徹底清掃和維護，慎重地保存著。（左）以內田百閒為代表，「鍵屋」有許多藝術家及文人雅士造訪。

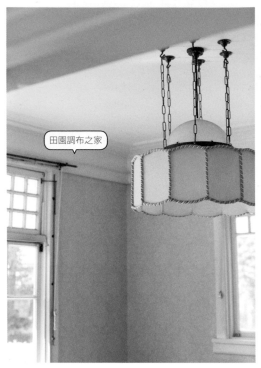

田園調布之家

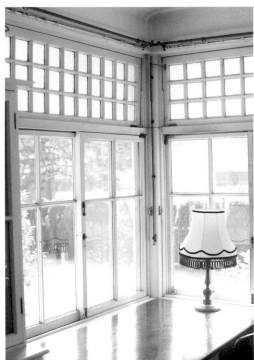

開園時間：9:30-17:30（10月～3月至16:30為止）※入園為閉園前30分鐘為止
休園日：週一（遇國定假日開園、隔日休園）、新年連假
入園費：大人400日圓、65歲以上200圓、大學生（含專門學校等各種學校）320日圓、高中生及國中生（東京都以外的居民）200圓、國中生（東京就學或居住）、小學生及學齡前兒童免費

從廚房可以看見客廳

（右上）大正14年建造的「田園調布之家」。（左上）客廳的燈具。（右下）廚房和餐廳間設置出餐台，打造出方便主婦做家事的隔間。（左下）底部的換氣口，設計也很時尚。（P167）設計神戶「風見雞館*」的德國建築師戴‧拉朗德（Georg de Lalande）的宅邸。

*注解：風見雞館，是神戶異人館唯一紅磚瓦外牆的代表性建築，也是日本的重要文化財。

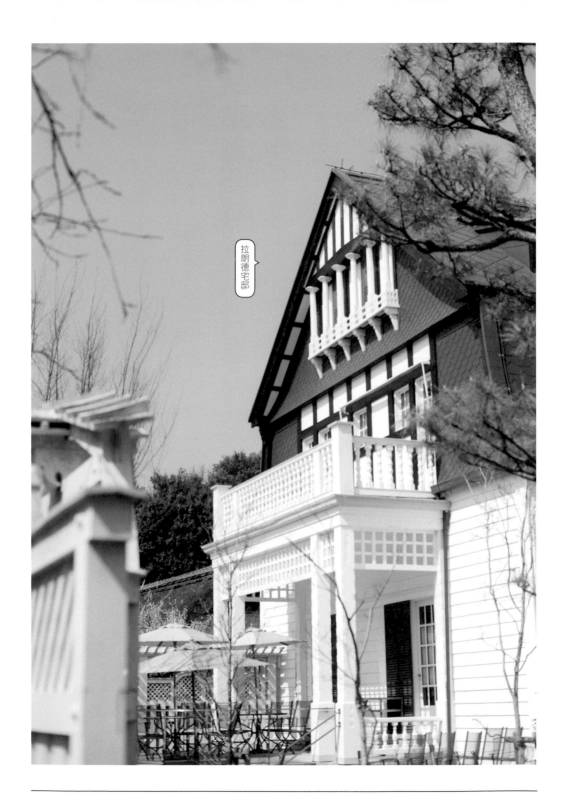

(Edo-Tokyo Open Air Architectural Museum)

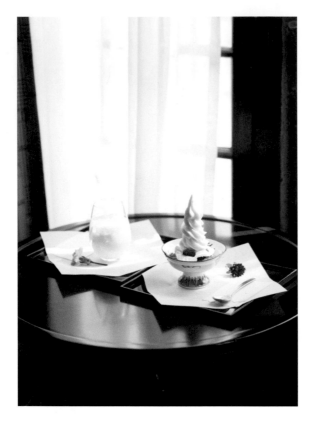

在復原大正初期氛圍的宅邸裡，品嘗可爾必思的滋味

武藏野茶房

「特製地瓜聖代」（880日圓）和「牛奶可爾必思」（627日圓）。會推出可爾必思系列，是由於乳酸菌飲料可爾必思的發明人，自昭和31年起便居住於這棟建築當中，之後也將此地作為公司的事務所。

☎ 042-387-5230
✿ 4-9月｜10:30-17:00（L.O.16:30）
　10-3月｜10:30-16:30（L.O.16:00）
㊡ 依江戶東京建築園為準

「拉朗德宅邸」是將明治時代的氣象學家所設計的一層樓洋館，由德國建築家增建為三層樓的建築，設有雨淋板的外牆和復折式屋頂*，十分有特色。園內有許多家店，走進唯一開設在復原建築中的咖啡廳「武藏野茶房」時，可在曾是餐廳和客廳的空間，透過能望盡周圍建築物的玻璃窗，享受餐點和飲品。除了咖啡、蛋糕、香料飯等輕食之外，也有德國啤酒、葡萄酒可選擇。

*注解：復折式屋頂，也稱作馬薩式屋頂（Mansard Roof），呈兩段傾斜，上半段斜度較下半段平緩。

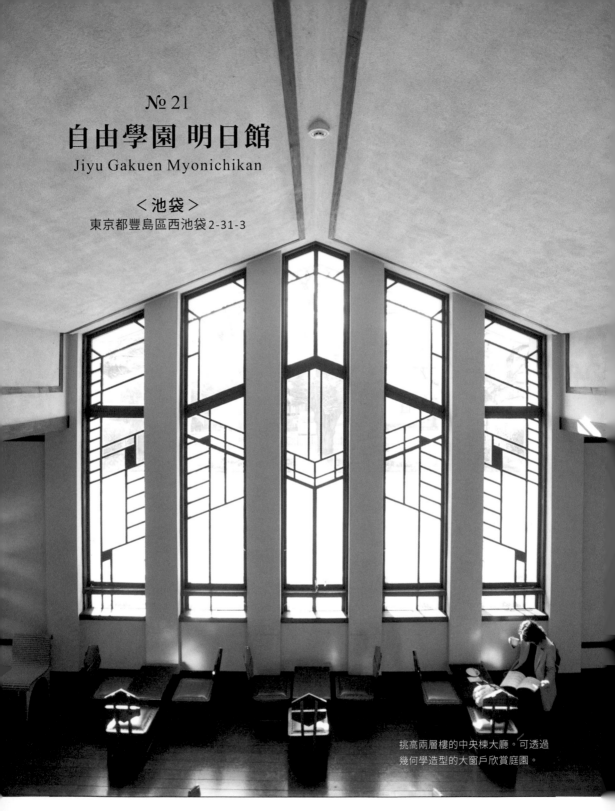

自由學園 明日館
Jiyu Gakuen Myonichikan

＜池袋＞
東京都豐島區西池袋 2-31-3

挑高兩層樓的中央棟大廳。可透過幾何學造型的大窗戶欣賞庭園。

(Jiyu Gakuen Myonichikan)

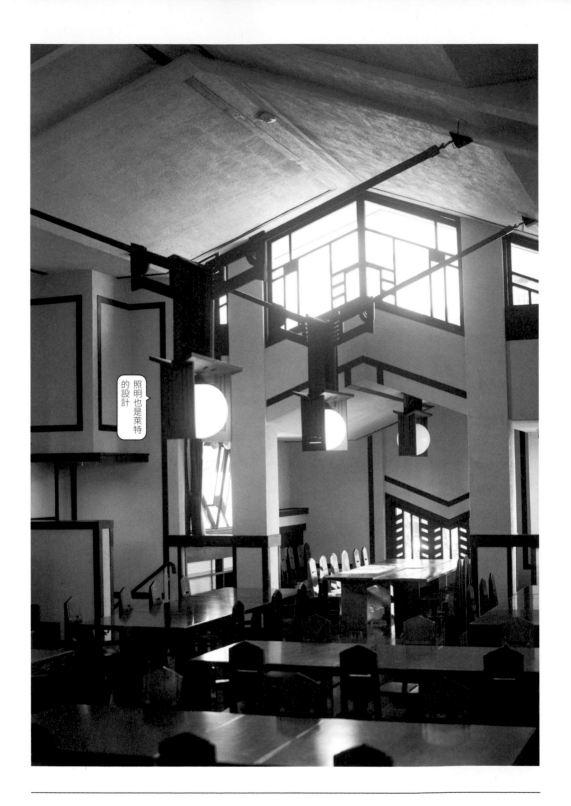

自由學園是大正民主主義熱潮時期，為實現新式教育所創立的，設計者是近代建築巨匠萊特（Frank Lloyd Wright）。昭和初期，藉學園遷移的機會，將舊校舍命名為「明日館」，主要作為畢業生進行事業活動的場所。

平成年間，獲得國家指定為重要文化財之後，以「使用與保存兼備的文化財產」為定位，定期舉辦附酒水的參觀導覽、婚禮、展覽、公開講座、演奏會等活動。

以中央棟為中心，左右對稱設置教室棟，以灰泥塗裝的木造草原式建築＊，特色是降低了高度，往水平方向延伸的屋頂，以幾何學樣式設計的門窗、地板有高低落差的空間構造。由窗戶流入的光線及夜晚的燈光，為室內帶來不同的風貌，洋溢著清新的氣息。

＊注解：草原式建築（Prairie Style），其理念由萊特提出，使用本土性的天然建材，構圖自由，以不違背自然景觀為主。

成為動態保存典範的萊特建築

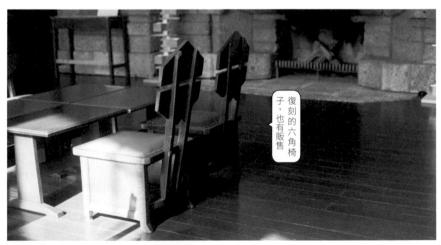

復刻的六角椅子，也有販售

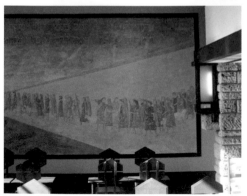

(P170)有暖爐的中央棟餐廳。使用許多幾何學模樣的裝飾，打造出變化豐富的空間。(上)有暖爐的中央棟大廳，會舉行禮拜。(右下)牆壁及天花板皆以灰泥塗裝的教室。(左下)中央棟大廳西側的壁畫，是由學生所描繪的舊約聖經《出埃及記》其中一小節。

(Jiyu Gakuen Myonichikan)

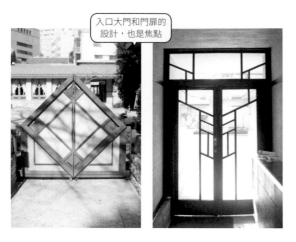

入口大門和門扉的
設計，也是焦點

（右）教室門上掛有寫著教室名的牌子。
「Manana」是西班牙語「明天」的意思。（中）
從中央棟教室的走廊往玄關看，可以發現庭園
和玄關沒有高低落差，地面和自然景色融為一
體。（左）有兩個地方，有左右對稱的門。

交通方式：JR「池袋站」（大都會口）徒步
5分鐘；JR「目白站」徒步7分鐘
設計者：法蘭克·洛伊·萊特
竣工年：1921年
開館時間：10:00-16:00、假日參觀日10:00-
17:00（不定期舉辦，需事先詢問）、每月第
三個週五開放夜間參觀18:00-21:00
※最後入館時間皆為閉館前30分鐘
休館日：週一（遇國定假日開館，隔日休
館）、新年連假
入館費：附午茶參觀套票800日圓、純參觀
票500日圓、國中生以下免費

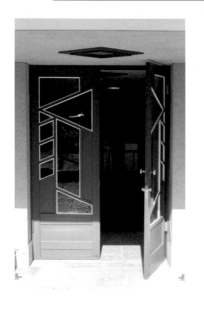

（右）室內外大量使用大谷石＊（見P55
注解），是萊特建築的特色。（左）連
結中央棟大廳與餐廳的玄關。內側設
有與建築一體的鞋櫃和傘架。（P173）
中央棟的中央部。透過維修保養工
程，將這裡修復回原貌。

本館對面有建築師
遠藤新設計的講堂

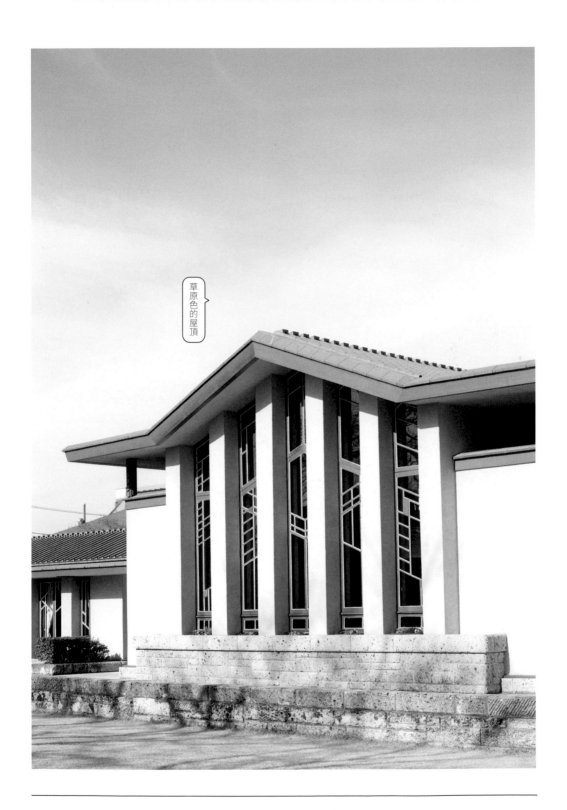

（Jiyu Gakuen Myonichikan）

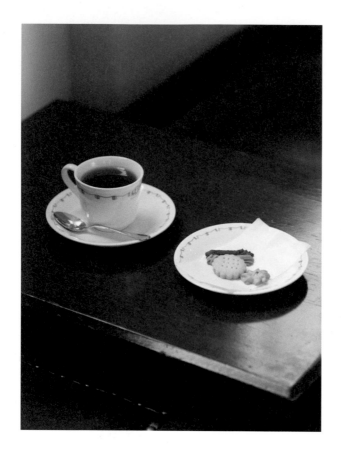

享受一段下午茶時光
在舉辦禮拜的大廳

大廳喫茶空間

附午茶的參觀套票，可以品嘗餅乾、咖啡或紅茶。學園畢業生手工製作的餅乾，每天的品項都不一樣。位在館內一隅的「JM商店」，有販售餐飲研究團隊特製的罐裝餅乾。

☎ 03-3971-7535
⚘ ㊡ 依自由學園明日館為準

館內有販售純參觀的門票，不過，如果購買附午茶的參觀套票，便可以在自由參觀館內後，到中央棟大廳，坐在原創設計的六角椅子上，享用午茶套餐。自窗戶灑落的光線，會隨著時間變換面貌，在這個浪漫空間裡，享受著一段愜意的時光。每月第三個星期五舉辦的夜間參觀，則販售「附酒水參觀套票」。而每個開館日下午兩點進行的導覽之旅，除了參觀建築，也會介紹美國建築設計師萊特及日本建築設計師遠藤新的故事。

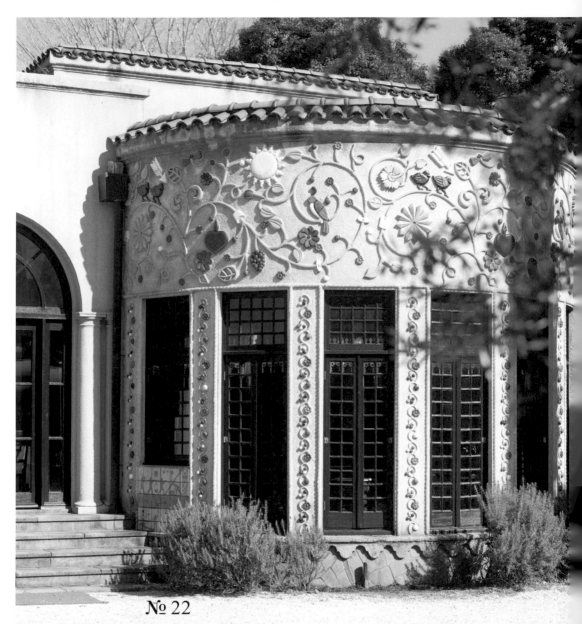

№ 22

小笠原伯爵邸
Ogasawara Hakushakutei

＜河田町＞
東京都新宿區河田町10-10

雪茄室的外牆。現代陶藝家奧田武彥、直子夫婦修復了釉藥大師小森忍的馬賽克磚作品。

(Ogasawara Hakushakutei)

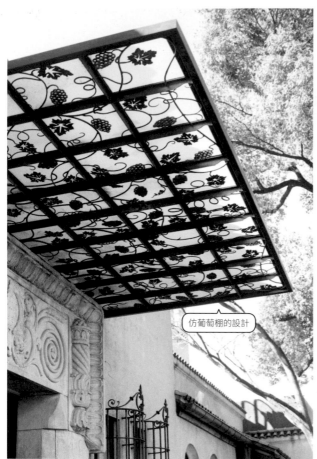

仿葡萄棚的設計

（右）入口大門上方，有個鐵製的小鳥造型採光窗。宅邸內到處都有小鳥造型的裝飾設計。（左）整面皆以葡萄的藤枝、葉子、果實設計的雨遮。（P177）餐廳的陽台座位區。這裡以前是陽台，也是僅供親密家人用餐的地方。

鬼門＊裝飾著避邪的猴子

＊注解：鬼門，是家或城郭東北的方位。在日本，自古以來就將東北視為鬼出入的方位。

彷彿每天都有晚餐聚會的前伯爵宅邸餐廳

這棟宅邸建造於昭和2年，是武家出身且在日本極具影響力的小笠原家第三十代當家——小笠原長幹伯爵的主宅邸。設有中庭及頂樓空中花園的西班牙式建築，曾是華麗貴族的社交場所。

負責設計的，是以慶應義塾圖書館舊館而廣為人知的曾禰中條建築事務所。宅邸戰後曾被美軍接收，而後以負責維護為條件出租給民間業者。經過修護後，恢復了原本瀟灑脫俗的樣貌，成了現在的餐廳。

別名「小鳥之館」，是因為館內隨處都有小鳥造型的裝飾設計。特別是過去僅供男性使用的雪茄室外牆，可說是整座宅邸象徵性的存在。透過太陽、花、果實、鳥等描繪「生命的禮讚」的一千六百片陶製馬賽克磚，彷彿述說著往昔金迷紙醉般的生活。

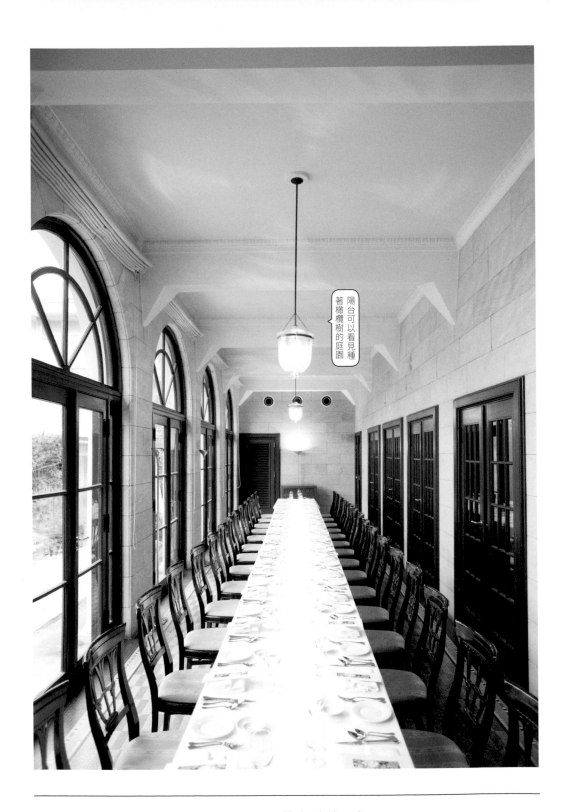

陽台可以看見種著橄欖樹的庭園

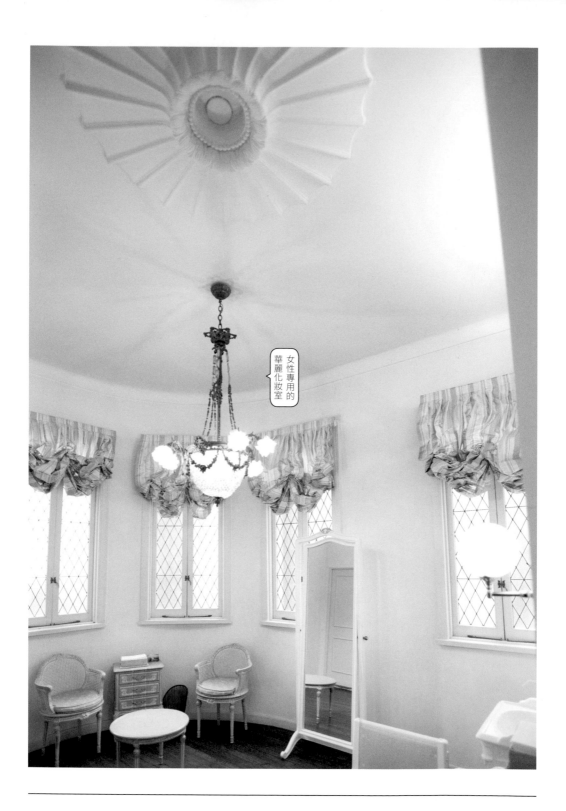

女性專用的華麗化妝室

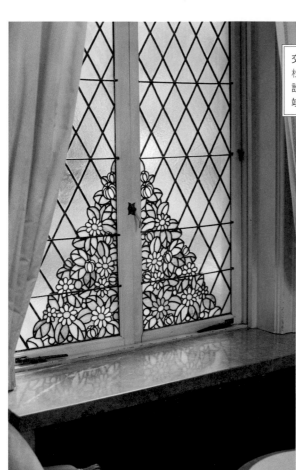

交通方式：都營地下鐵大江戶線「若松河田站」（河田口出口）徒步1分鐘
設計者：曾禰中條建築事務所
竣工年：1927年

（右上）照明燈具及家具，都是由歐洲運送過來的。（左上）以前的接待室裡，設置了昭和初期花窗玻璃代表藝術家小川三知的小花設計花窗玻璃。

鴿子們翱翔於天際

（P178）曾是談話室的房間，改建成空間寬廣、配置著華麗家具的女性專用化妝室。（右下）具西班牙風建築特色的中庭，有座通往空中庭園的樓梯。（左下）小川三知的花窗玻璃作品，在義大利修復完成。

(Ogasawara Hakushakutei)

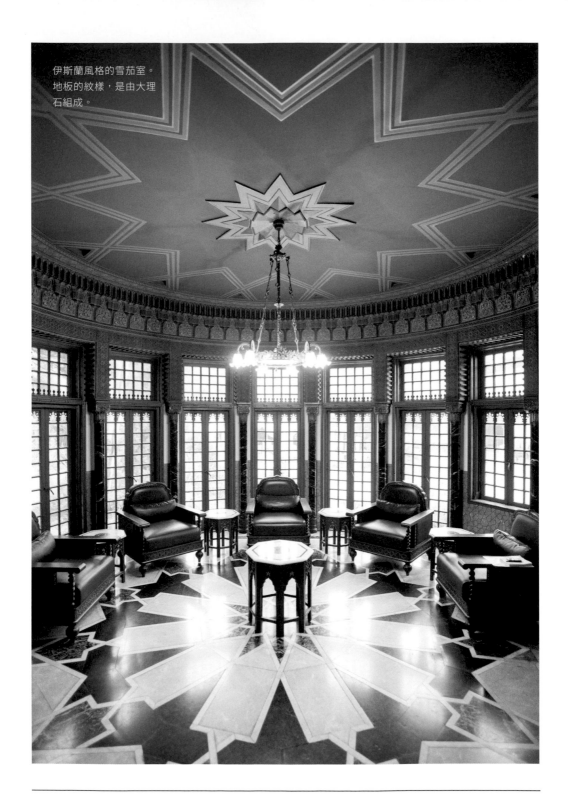

伊斯蘭風格的雪茄室。
地板的紋樣，是由大理
石組成。

在西班牙風格的宅邸內，享用西班牙料理和美酒

OGA BAR

在可以喝到咖啡的「OGA BAR」裡，品嘗甜點主廚特製的「蛋糕套餐」（1,430日圓）。照片是頂部為蛋白霜，內餡則是檸檬奶油的檸檬塔。

小甜點套餐

☎ 03-3359-5830
⏰ 午餐｜11:30-15:00
　　晚餐｜17:30-20:00
※「OGA BAR by 小笠原伯爵邸」是11:30-19:00
㊡ 新年連假

在這棟充滿奢靡華麗西班牙風格的伯爵宅邸中，可以盡情享用午餐及晚餐。不過，餐廳僅提供套餐料理，想要在歷史悠久的建築物裡，悠閒地享受咖啡、茶飲及西班牙葡萄酒的話，請前往與餐廳不同廳室的罐頭酒吧&咖啡廳「OGA BAR」。在「OGA BAR」裡，可以品嘗到西班牙罐頭、葡萄酒、甜點主廚特製蛋糕及烘焙點心。氣候宜人的時節，還可以在象徵西班牙風格的建築中庭，度過一段愜意的時光。此外，罐頭也可以另購，作為伴手禮。

(Ogasawara Hakushakutei)

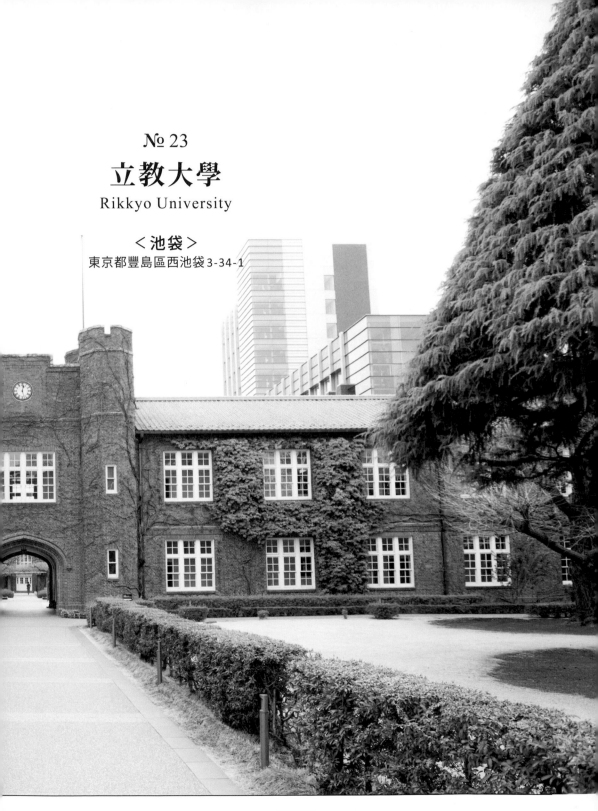

№ 23

立教大學
Rikkyo University

＜池袋＞
東京都豐島區西池袋3-34-1

(№ 23)

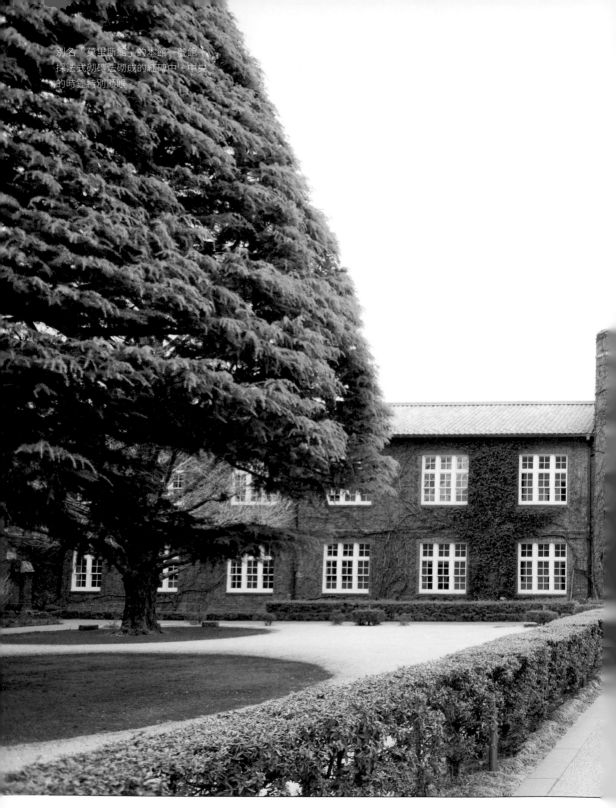

別名「莫里斯館」的本館一號館，
採法式砌磚法砌成的紅磚中，中央
的時鐘特別顯眼。

(Rikkyo University)

中央設置著大時鐘的本館、原本為宿舍的二、三號館、彷彿置身於《哈利波特》世界的第一學生食堂、有架管風琴的禮拜堂、留有舊圖書館身影的展覽館、保留著大正7年時從築地遷移到池袋的建築群，這裡便是立教大學的池袋校區。校舍的紅磚牆以名為「法式砌法*」（見P149注解）的砌磚方式堆砌而成，纏繞其上的藤蔓，一部分是從附近的自由學園明日館移植而來。本館前聳立著樹齡約一百年的喜馬拉雅雪松，戰後不久，每年樹上都會裝飾聖誕燈飾，閃閃發光。

採哥德式建築風格的校舍，設計者是墨菲和達納（Henry K. Murphy & Richard H. Dana）兩位美國建築師。

緊鄰校園的舊江戶川亂步宅邸及傳統倉庫「土藏」，也是立教大學所有，並對外開放。

凜然優美的哥德式建築學院

立教的象徵標誌

（右）第一學生食堂入口。門的上方以拉丁語寫著「食慾應順從理性」。（左上）刻有百合標誌的第一學生食堂椅子。（左下）本館一號館的拱門下方，有座通往教室的階梯。（P185）第一學生食堂除了用餐之外，也是為了舉行基督教儀式而建的。

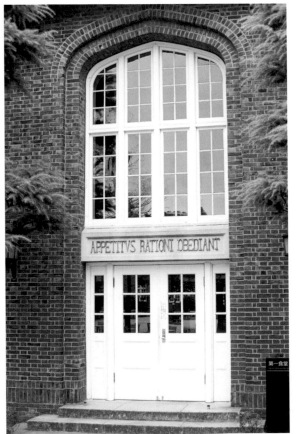

APPETITVS RATIONI OBEDIANT

第一食堂

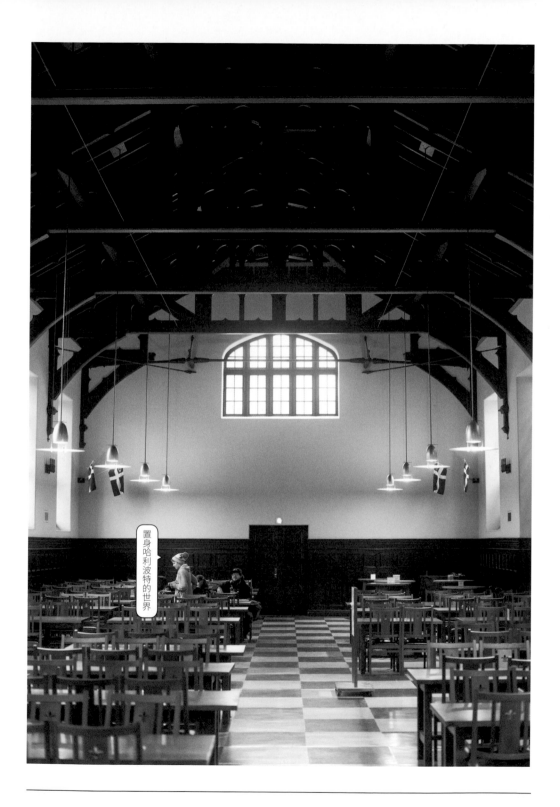

置身哈利波特的世界

鐵製扶手

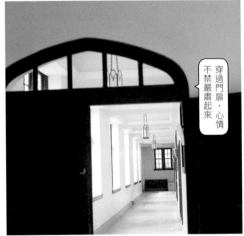

穿過門扉，心情不禁嚴肅起來

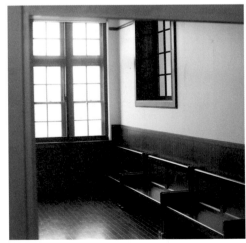

課堂之間的空檔，可在長椅上休息

（右上）全部都是本館（一號館、莫里斯館）。灰泥牆面和扶手相當顯眼。（左上）設計得十分美麗的扶手。（右中）樓梯平台及教室走廊之間，有一扇門。（左中）宛如教會般洋溢著靜謐氛圍的走廊。教室的桌椅都刻有百合花標誌。（左下）樓梯旁的長椅。下課時間學生會在這裡看書，由於空間寬敞，可以放鬆心情。

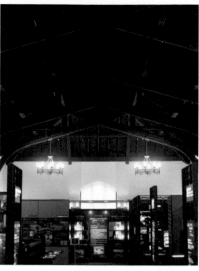

亞洲首位普利茲克獎得主
日本建築大師丹下健三所
設計的舊圖書館新館

（右）馬瑟（Mather）紀念館。這棟同時
展示著學校歷史及貴重資料的立教學院
展示館，曾作為圖書館九十餘年，是棟
充滿舊時風情的建築。（左）昭和35年，
由丹下健三設計建造。以前是圖書館，
現在是學生的學習設施。

順道參觀舊江戶川亂步宅邸

緊鄰立教大學校園的
是，舊江戶川亂步宅
邸。立教大學接手了這
棟推理小說家江戶川亂
步於昭和９年起居住的
宅邸，以及旁邊作為書
庫使用的土藏倉庫。並
於特定日子對外開放，
可以自外而內參觀整棟
建築。

排列密集的藏書

舊江戶川亂步宅邸
（大眾文化研究中心）
✿〔疫情期間〕暫停開放

亂步宅邸的倉庫

（Rikkyo University）

187

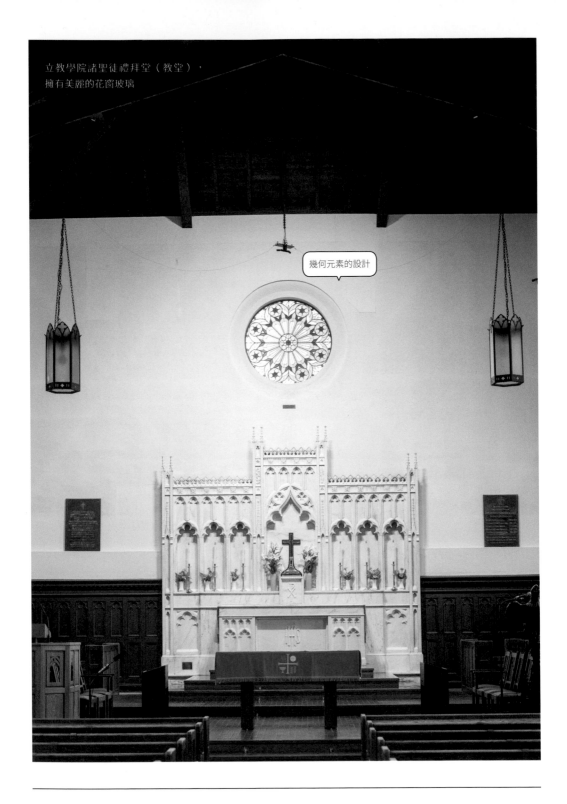

立教學院諸聖徒禮拜堂（教堂），
擁有美麗的花窗玻璃

幾何元素的設計

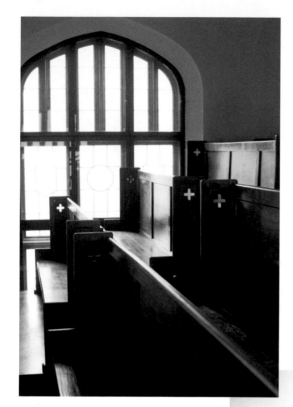

教堂有三扇花窗玻璃

教堂二樓會眾席後方的花窗玻璃，以葡萄葉和果實圍繞著百合花。

交通方式：JR、東京地下鐵副都心線、丸之內線、有樂町線、西武池袋線、東武東上線「池袋站」（西口）徒步7分鐘
設計者：Murphy & Dana建築事務所、丹下健三（舊圖書館本館〔新館〕）
竣工年分：1918年、1960年（舊圖書館本館〔新館〕）

（上）教堂的二樓會眾席（平常不可進入）。（右）老鷹的聖書台。據說是英國聖公會曼徹斯特教區大聖堂所贈。（下）英國提克公司（Kenneth Tickell & Co. Ltd.）所製作的英國浪漫主義風格的管風琴。

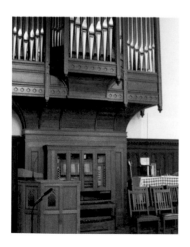

畢業生也會在此舉辦婚禮

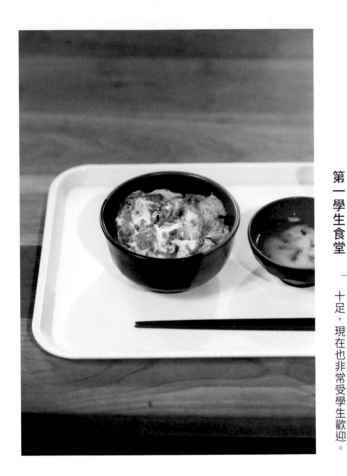

日本棒球傳奇人物長嶋茂雄也喜愛的
學餐豬排丼的簡單好滋味

第一學生食堂

因為受到立教大學的知名校友——日本棒球傳奇人物長嶋茂雄喜愛，而聲名大噪的豬排丼，使用厚實的里肌肉，作法至今從未改變。由於便宜、美味、分量十足，現在也非常受學生歡迎。

☼ 週一～週五｜8:30-17:30
　 週六｜10:00-17:30
　 ※假日授課日，照常營業
　　 全天停課日，不營業
　　 長假期間，營業時間會變動，
　　 請留意

採用中世紀的哥德樣式，宛如童話故事場景的美麗學生食堂，以前也曾經舉辦過畢業典禮等儀式。基於學生們的營養均衡考量，餐廳有日式、西式、中式等豐富的菜色，分量十足的定食套餐，充滿著愛護孩子們的心意。大學的主角畢竟是勤奮向學的學生們，雖然校園一部分開放參觀，食堂也為了當地居民而開放一般民眾消費，不過請各位以學生為優先，參觀及用餐時記得遵守禮節。

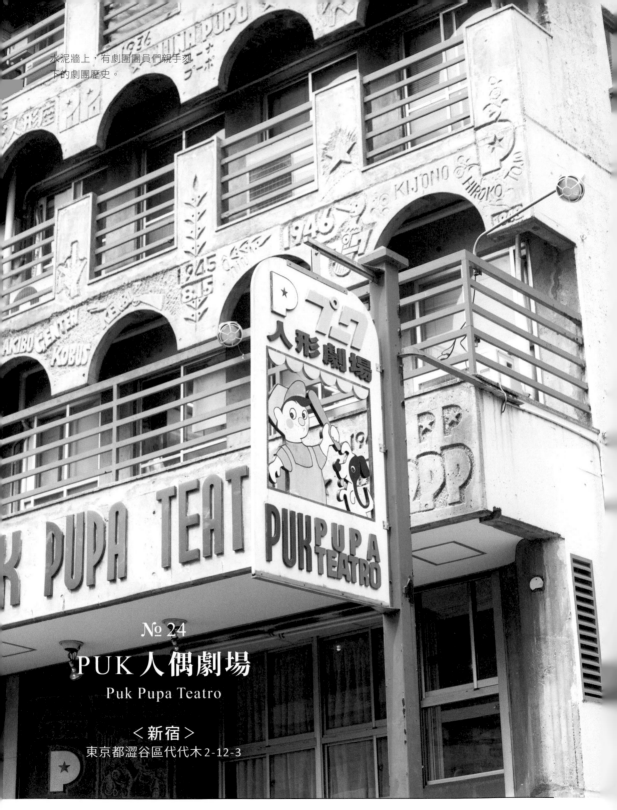

水泥牆上，有劇團團員們親手刻下的劇團歷史。

№ 24

PUK 人偶劇場
Puk Pupa Teatro

＜新宿＞
東京都澀谷區代代木 2-12-3

(Puk Pupa Teatro)

在高樓大廈林立的南新宿一角，佇立著一棟洋溢奇妙氛圍的大樓。這棟彷彿從童話世界中跳出來的建築物，真實身分是日本第一座現代人偶劇專門劇場。水泥外牆上，以世界語＊刻著意為「人偶團」的劇團名稱，以及代表劇團歷史的年表。

一戰後，受到歐洲興起的藝術運動影響，日本也接連誕生了現代人偶劇的劇團。在這股潮流中，「PUK人偶劇團」於昭和4年創立。在戰前到戰後這段嚴苛的期間，劇團於全國學校及演藝廳舉行多次表演，在電視上也相當活躍。昭和46年，在曾有排練場的40坪土地上，建造了地上五層、地下三層的劇場。舞台雖然小巧精緻，卻滿載著小朋友、劇團團員和人偶們的夢想。

＊注解：世界語（Esperanto），由柴門霍夫所創始的語言，以歐洲語言為基礎。主要是給沒有共同母語的不同民族的人們彼此溝通交際之用。

＊注解：落語，類似單口相聲，是日本一種傳統曲藝。

隱藏在新宿高樓大廈間，人偶們閃閃發亮的劇場

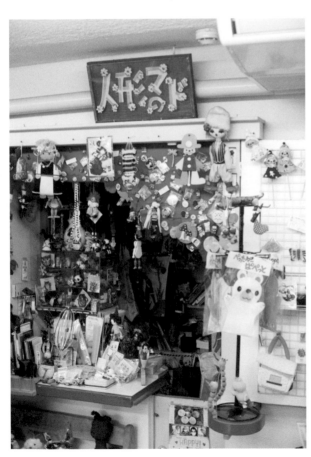

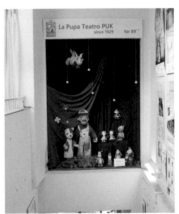

(P192) 地下一、二樓的觀眾席，共計有106個座位。除人偶劇外，也會舉辦戲劇、落語＊表演、電影放映及演講活動。(右) 通往地下觀眾席的樓梯，沿路可見繪本作家兼畫家宮本忠夫的作品。(左) 一樓大廳「人偶之窗」，販售著世界各國的人偶及劇團周邊商品。營業時間和P196介紹的「KAFO PUNKTO（噗克多咖啡）」相同。

公演傳單

(Puk Pupa Teatro)

193

復古的人偶

（右上）八層樓高的建築物內部，到處都有來自國內外的人偶正在稍作休息。（左上）手巧的劇場工作人員，將人偶劇場用紙材立體化。（右下）「人偶之窗」販售著懷舊的徽章和胸針。（左下）大樓後方的道具出入口。要前往舞台下方空間，或搬運人偶及舞台裝置時，便是從這裡通過。

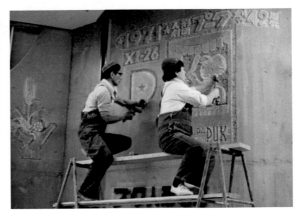

（右）水泥裸牆上刻著劇團的歷史。左邊是從創立劇團的哥哥手中，繼承PUK人偶劇團的團長，已故的川尻泰司。（左）劇場及五樓的出租演藝廳，可供一般人租借使用。

※照片提供／PUK人偶劇團

交通方式：JR「新宿站」（南口）徒步7分鐘；都營新宿線「新宿站」（6號出口）徒步2分鐘；都營大江戶線「新宿站」（A-1出口）徒步2分鐘
設計者：片岡正路
竣工年分：1971年

充滿風情的文字

人形劇團プク
劇団事務所

（右上）紀念日本歷史最悠久的人偶劇團——PUK人偶劇場落成的小冊子。（右下）劇場的觀眾席，設計成方便小朋友坐的樣式。（左）為了大樓耐震檢查而打的洞中，放入老鼠人偶，展現幽默感。

猜猜看，我在哪裡？

隱身於新宿大樓之間
在人偶圍繞下小憩一會

KAFO PUNKTO（噗克多咖啡）

「KAFO PUNKTO（噗克多咖啡）」位在一樓大廳，坐在入口的露天座位，可以享用石榴、草莓、黑醋栗等口味（不定期更換）的「義大利汽水」（400日圓起）。除了每日咖啡、濃縮咖啡及美式咖啡外，也有其他飲品。

☎ 03-3379-0234
✿ 8:00-17:00
㊡ 新年連假

咖啡店的吉祥物人偶

歐洲的劇場內大多設有咖啡店，並非僅供來觀看表演的人消費，平時也可以進出劇場，單純來品嘗咖啡。為了仿效這種做法，自劇場開設後的二十六年間，劇院二樓有間名為「噗波喫茶」的咖啡店，也一直都營業著。該店歇業後，又過了將近二十年，才在一樓大廳重新開設了咖啡小站「KAFO PUNKTO（噗克多咖啡）」。店名是世界語「有咖啡的地方」的意思。在附近的上班族也會光臨，坐在大廳及露天座位喝咖啡的光景，顯得十分自在悠閒。

（№ 24）

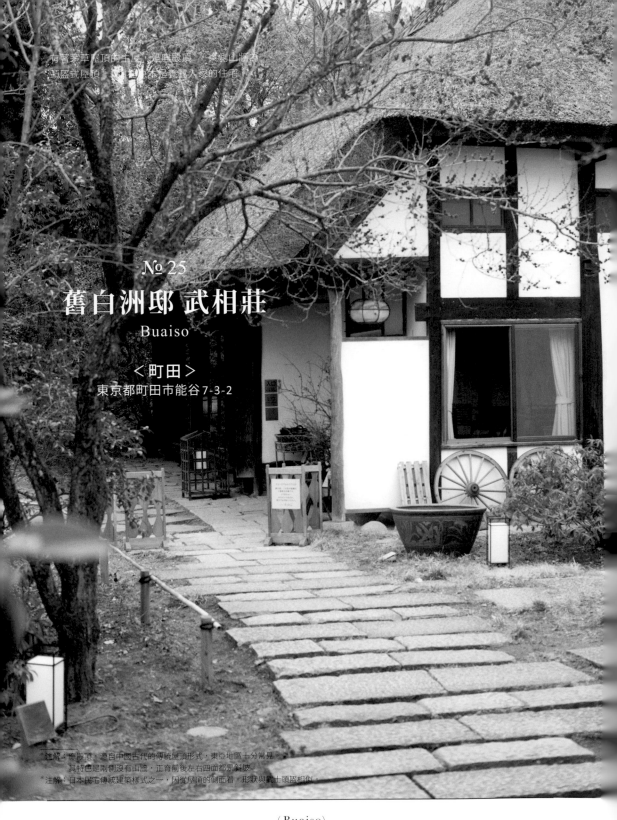

有著茅草屋頂的古屋，是廡殿頂，東側山牆是
頂盔式屋頂，原本是富農人家的住宅。

№ 25

舊白洲邸 武相莊
Buaiso

＜町田＞
東京都町田市能谷 7-3-2

* 註解：廡殿頂：源自中國古代的傳統屋頂形式，東亞地區十分常見，
　　其特色是兩側沒有山牆，正脊前後左右四面都是斜坡。
* 註解：日本民宅傳統建築樣式之一，因從屋頂的側面看，形狀與武士頭盔相似。

（Buaiso）

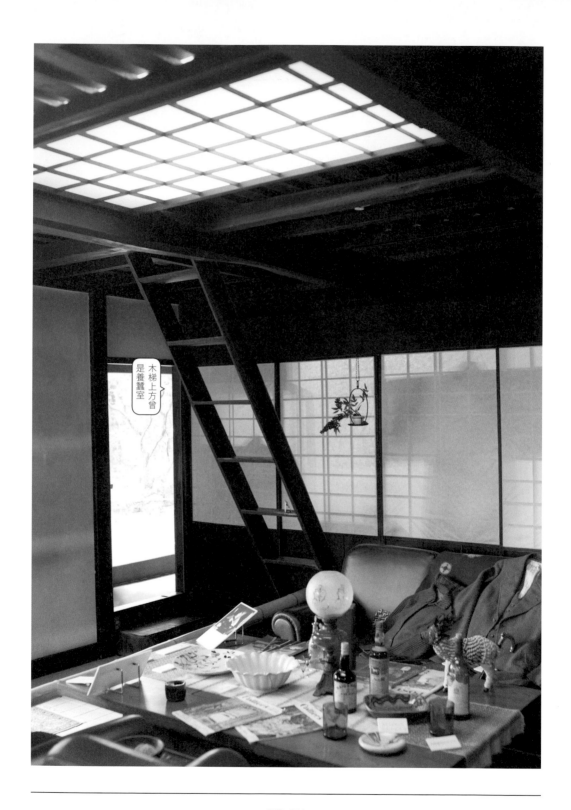

每20至30年會更換一次屋頂茅草

（P198）將以前養牛的土間＊（見P159注解），改裝成西式房間，當作客廳及接待廳使用。（右上）牆上裝飾的是裱框的身分旗幟和樂譜。（右下）將石臼重複利用，放在門前當作報紙郵筒。牌子是白洲次郎親手製作的。（左）白洲正子還在世時，便會從遠方聘請師傅整修、更換茅草屋頂。

石臼做成的郵筒

清雅脫俗的古民宅生活先驅

因獨特的審美眼光，而有當代第一眼力美稱，且在擁有高度古典美學意識的群體中處於領導地位，備受推崇的隨筆作家——白洲正子，她在戰爭時與丈夫次郎遷居至原為農家的住宅，現在則改建為紀念館，對外開放。

由於位在武藏與相模的交界，加上取「無愛想」（冷淡）之音義，她將這棟宅邸命名為「武相莊」。正子曾寫道：「田字型的農家，正是恰好。說有多自由便有多自由，日子過得隨心所欲。簡單來說，這裡便像自然深山一般，充滿許多無益的事物。」幕末至明治初期所建的房子，雖然老舊，骨架卻十分堅固，可以按喜好加以改建，將土間改為洋室、老人隱居的房間改為書房、穀倉改為置物倉庫。每一天都有所變化，房子也和人一樣，可感受到它的成長。

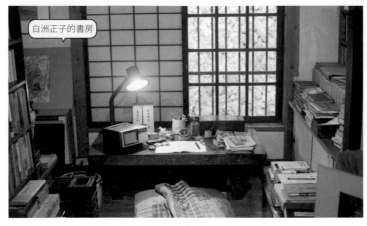

白洲正子的書房

（右）將有茅草屋頂的主屋改為展覽館，展示夫婦倆的遺書及愛用品。（左）正子將主屋後側朝北方的小房間，當作書房。

（左）書房的拉門是可愛的松樹圖樣。（左下）據說正子常到日照良好的緣廊看書。（P201）將高床式倉庫＊改裝成展示廳兼酒吧「Play Fast」。這裡設有次郎愛用的吧台。

＊注解：高床式倉庫，干欄式建築的倉庫。以柱子將地板架高，讓地板高於地面的建築樣式。

（右）裝飾在餐廳架子上的貓頭鷹擺飾。

書擺得滿滿的

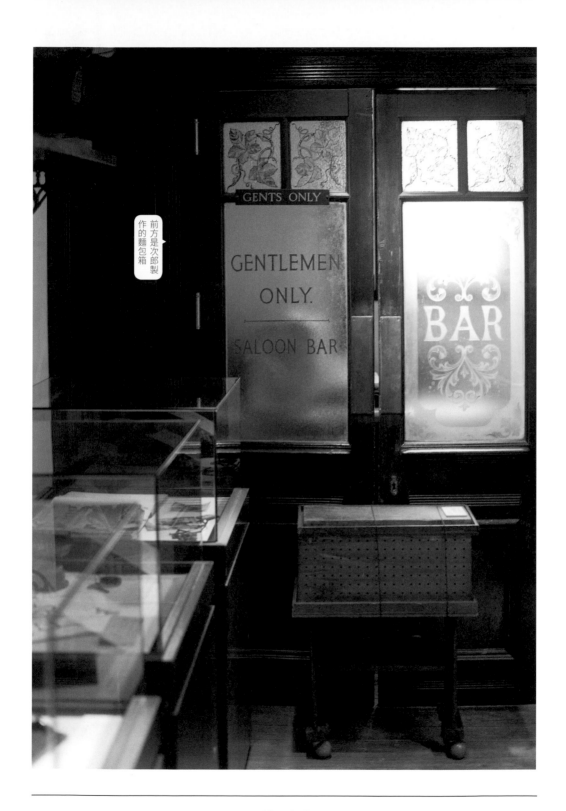

(Buaiso)

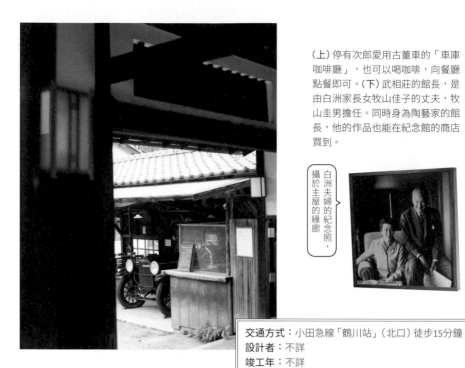

（上）停有次郎愛用古董車的「車庫咖啡廳」，也可以喝咖啡，向餐廳點餐即可。（下）武相莊的館長，是由白洲家長女牧山佳子的丈夫，牧山圭男擔任。同時身為陶藝家的館長，他的作品也能在紀念館的商店買到。

白洲夫婦的紀念照，攝於主屋的緣廊

交通方式：小田急線「鶴川站」（北口）徒步15分鐘
設計者：不詳
竣工年：不詳
開館時間：10:00-17:00（入館時間至16:30為止）
公休日：週一（遇國定假日開館）、有冬季和夏季休館期間
入館費：1,100日圓 ※入館限國中生以上

伴手禮也很可愛

品嘗白洲家的美食家餐桌

武相莊 餐廳&咖啡廳

附味噌湯及小菜的「次郎的親子丼」（1,430日圓），重現了白洲次郎擔任理事長的「輕井澤高爾夫俱樂部」的午餐。有蓋的碗公，也是復刻成幾乎與當時一模一樣。由伊賀的土樂窯所製作，商店也有販售。

☎ 042-708-8633
✿ 11:00-16:30
（午餐L.O. 15:00、咖啡L.O.16:30）
※提供晚餐（18:00-20:00），
需事先預約
㉺ 依武相莊為準

銅鑼燒很受歡迎

館內除了主屋外，庭園內也移建了一棟古民宅，當作餐廳、次郎的木工室及小孩子的房間。而現在改建成餐廳的，是以前次郎的木工室，部分家具原本也是白洲家的愛用品。在這裡，能一面感受白洲家的氛圍，一面享用午餐、咖啡或晚餐（僅提供套餐，需預約）。午餐有「武相莊的鮮蝦咖哩」、「次郎的親子丼」等，各種源自於白洲家的滋味。餐廳也會用館長牧山圭男製作的餐具來盛裝料理。

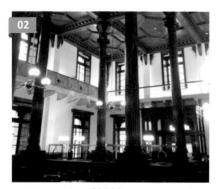

カヤバ珈琲（Kayaba咖啡）／鶯谷

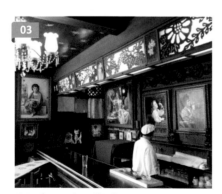

Café 1894／二重橋前

Column 3

東京隨處走走
建築＋咖啡店散步

剛搬到東京居住時，不用花錢的興趣之一，便是邊散步，邊拍攝建築物及奇妙風景。途中若走累了，便會找家咖啡店進去坐坐。請以懷舊風景相伴，欣賞以下照片吧！

01_ 昭和13年，將大正時代的傳統民宅改裝為咖啡店。由建築師永山祐子進行內裝。

02_ 三菱一號館的咖啡店，復原了過去曾是銀行營業室的空間。

03_ 東京向島的藝妓們，十分喜愛的典雅咖啡店。設計者為文豪志賀直哉的弟弟。

04_ 江戶時代創業的甜點店。店名取自歌舞伎《義經千本櫻》中登場的「初音之鼓」，因此，店內隨處可見日本鼓調緒 *的設計裝飾。

05_ 以前非常喜歡的皇家花色小蛋糕。（現在已販售結束）*2019年1月重新開張

06_ 日本電影大師小津安二郎也喜愛的西式甜點店。座位區簡直是少女漫畫的世界。*已歇業

07_ 由日本建築大師谷口吉郎設計，裝飾著國際畫家豬熊弦一郎壁畫及燈具的第二代本館。*2019年1月重新開張

カド（Kado）／押上

攝影：甲斐みのり（Minori Kai）

東京會館／丸之內

初音／人形町

新高輪格蘭王子大飯店／品川

東京會館／丸之內

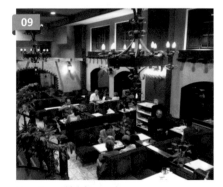

L'ambre／新宿

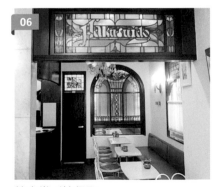

柏水堂／神保町

＊注解：調緒，指能劇伴奏使用的鼓上所綁的麻繩，具有調整音色的作用。

（Column 3）

Athénée Français／御茶之水

新宿站西口廣場／新宿

東京聖十字教會／松陰神社前

08_ Edelweiss咖啡店（現為SLOPE SIDE DINER
ZAKURO 自助餐&咖啡店），內裝設計十分
地浪漫。

09_ 昭和25年創業，新宿最古老的名曲咖啡
店，地下有個寬廣的空間。

10_ 昭和37年建造，建築大師吉阪隆正設計的
法語學校，是非常有特色的建築。

11_ 將名建築家坂倉準三所設計的新宿站西口
廣場的磁磚，設定成待機畫面。

12_ 由安東尼‧雷蒙所設計。合掌造＊人字屋
頂的禮拜堂，最大的特色是色彩繽紛的玻
璃。

13_ 有雜貨店的老舊大樓，展現著美麗的表情
（外觀）。

14_ 大樓和車站的磁磚壁畫，當遇見好看的
畫，就會令人想拍攝下來。

15_ 現已不存在的集合式住宅，是建築大師前
川國男設計的透天厝。

16_ 從下往上仰視由建築大師前川國男設計，
精采之處滿載的建築。

17_ 設計者為名建築家坂倉準三。在限定期間
點亮著美麗的燈。

18_ 記錄著牆壁裂痕的紙膠帶（？）十分有藝
術感。

攝影：甲斐みのり（Minori Kai）

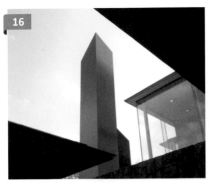

東京國立近代美術館／竹橋

東京貴金屬會館／藏前

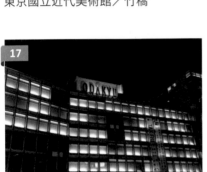

小田急百貨店新宿店／新宿

大廈磁磚牆／丸之內

地鐵通道／竹橋站

阿佐谷住宅／阿佐谷

*注解：合掌造，是指日本一種特殊的民宅形式，特色是以茅草覆蓋的屋頂，呈人字型的屋頂如同雙手合十一般。

(Column 3)

東京名建築魅力巡禮

作　　者｜甲斐實乃梨 Minori Kai
譯　　者｜陳妍雯
發 行 人｜林隆奮 Frank Lin
社　　長｜蘇國林 Green Su

出版團隊

總 編 輯｜葉怡慧 Carol Yeh
日文主編｜許世璇 Kylie Hsu
企劃編輯｜鄭世佳 Josephine Cheng
　　　　　高子晴 Jane Kao
責任行銷｜鄧雅云 Elsa Deng
裝幀設計｜兒日設計
內頁排版｜譚思敏 Emma Tan

行銷統籌

業務處長｜吳宗庭 Tim Wu
業務主任｜蘇倍生 Benson Su
業務專員｜鍾依娟 Irina Chung
業務秘書｜陳曉琪 Angel Chen・莊皓雯 Gia Chuang

發行公司｜精誠資訊股份有限公司　悅知文化
　　　　　105台北市松山區復興北路99號12樓
訂購專線｜(02) 2719-8811
訂購傳真｜(02) 2719-7980
專屬網址｜http://www.delightpress.com.tw
悅知客服｜cs@delightpress.com.tw
ISBN：978-986-510-161-9
建議售價｜新台幣450元　　　　初版一刷｜2021年09月

國家圖書館出版品預行編目資料

東京名建築魅力巡禮／甲斐實乃梨著；陳妍雯
譯. -- 初版. -- 臺北市：精誠資訊股份有限公司，
2021.08
面；公分
ISBN 978-986-510-161-9 (平裝)
1.建築藝術 2.餐廳 3.日本東京都
923.31　　　　　　　　　　　　110010414

建議分類｜藝術設計

原書Staff

照片：鍵岡龍門
版型設計：漆原悠一・栗田茉奈（tento）
地圖製作：Atelier plan
插畫（P48）：增田奏

dp 悅知文化
Delight Press

在東京中心 享受 悠閒流淌的時光。

———《東京名建築魅力巡禮》

請拿出手機掃描以下QRcode或輸入
以下網址，即可連結讀者問卷。
關於這本書的任何閱讀心得或建議，
歡迎與我們分享 ☺

https://bit.ly/3cHlTQH